世界名畫家全集　何政廣主編

席涅克 Paul Signac

廖瓊芳●著

藝術家出版社

新印象主義繪畫巨匠

席涅克

Paul Signac

廖瓊芳●著　何政廣●主編

藝術家出版社

目　錄

前言 —————————————————————————————— 6

新印象主義繪畫巨匠——

保羅・席涅克的生涯與藝術〈廖瓊芳著〉———————— 8

● 少年時代展現藝術才華 ————————————————— 10

● 印象主義時期的作品 ———————————————————— 12

● 〈紅絲襪〉描繪女友羅伯列斯 ————————————— 14

● 新印象主義的誕生及其理論 ———————————————— 21

● 席涅克是新印象主義中堅分子 ————————————— 21

● 席涅克早期新印象主義作品 ———————————————— 26

● 一八八四——席涅克藝術生涯關鍵性的一年 ————— 28

● 在地中海岸科里烏小鎮作畫 ———————————————— 34

● 參觀日本浮士繪版畫展 ——————————————————— 43

● 聖－托貝港：一八九二至一九○○年畫風轉變時期 —— 53

● 席涅克用色最鮮豔大膽的作品 —————————— 69

● 人物畫相當稀有 —————————————————— 75

● 與出現在畫中的貝特公證結婚 ———————————— 88

● 著名大作〈和諧時光〉 —————————————— 92

● 港口之旅回復海洋描繪 —————————————— 104

● 到普羅旺斯、威尼斯作畫 ————————————— 108

● 亞維儂教皇宮名作 ———————————————— 116

● 水彩畫捕捉瞬息萬變的光線色彩 ——————————— 129

● 結語 ——————————————————————— 154

保羅・席涅克素描作品欣賞 ——————————————— 167

保羅・席涅克年譜 ——————————————————— 185

前　言

　　保羅・席涅克（Paul Signac，1863～1935）在新印象派的地位引起諸多討論。在秀拉（1859～1891）三十二歲去世後，席涅克一手繼承秀拉創始的新印象派運動，當時雖然有人認爲秀拉的去世，新印象亦將隨之走入歷史。但是充滿精力的席涅克，確實地開展新印象派的坦途，使此派更具廣泛的影響力。世紀末法國重要文學、藝術雜誌《白色評論》主宰者，與秀拉、席涅克熟識的達杜・納坦遜指出：如果秀拉是基督，席涅克就是聖保羅，他將秀拉創始的藝術新教繼續導引傳播，確定整備教會制度，將之普及化。因此，席涅克扮演了有如聖保羅的角色。

　　保羅・席涅克一八六三年十一月十一日生於巴黎。與他同一世代出生的孟克（1863年生）、克林姆（1862年生）、羅特列克（1864年生）、波納爾（1867年生）等都是同時代畫家，比盟友秀拉年輕四歲。席涅克父親爲巴黎經營馬具的富裕商人，在他眼中，當時學畫的莫內、雷諾瓦等人走的是貧窮畫家之路，他不想讓兒子學畫而希望他做個建築師。但是席涅克在十六歲時，看到第四屆印象派畫展（1879年）深爲喜愛，勸他父親買下印象派的畫。一八八〇年參觀莫內畫展，席涅克更是大受感動，於是立志做個畫家。他得到莫內鼓勵，不在美術學校的畫室，而熱衷於到塞納河畔巴黎郊外等戶外作畫。一八八四年在塞納河畔寫生時，認識了印象派畫家吉約曼（1841～1927），吉約曼讚譽他具有很高才能，介紹他與畢沙羅認識。初期，席涅克繪畫即受印象派的洗禮。

　　秀拉、席涅克、魯東在一八八四年五月在巴黎合作創立「獨立沙龍」，接著成立「獨立藝術家協會」，被稱爲新印象派的「元年」，旗幟招展。標榜免審查的獨立沙龍，參展畫家多達四百位以上，參展作品倍增，其中很多是新印象派的核心畫家。一九〇八年席涅克被選爲巴黎獨立藝術家協會會長，一直擔任到一九三四年，長達二十六年，可見其在美術界的領導地位受到的尊崇。

　　席涅克早期畫風接近莫內，一八九二年作畫技法開始變化，以點描筆觸畫成作品，喜歡描繪海港、河流、水與帆船等風景。他在一八八五至一九〇〇年畫了一百二十幅油彩，是創作的最盛期。一九〇〇年以後傾心水彩畫。晚年作品，大部分以活潑色彩、短線條、淡雅色彩入畫。著有《從德拉克洛瓦到新印象主義》一書。

　　「新印象主義畫家的分割畫法，是這些畫家用以表現他們對大自然獨特幻覺的技巧，在畫布上努力重現自然界的主要本質——光，或者描摹最微小的草葉或最細微的透明石子。有誰能像新印象派畫家們如此更出色地去遵從自然界呢！」這是席涅克的名言。

何政廣

2004 年 5 月於藝術家雜誌社

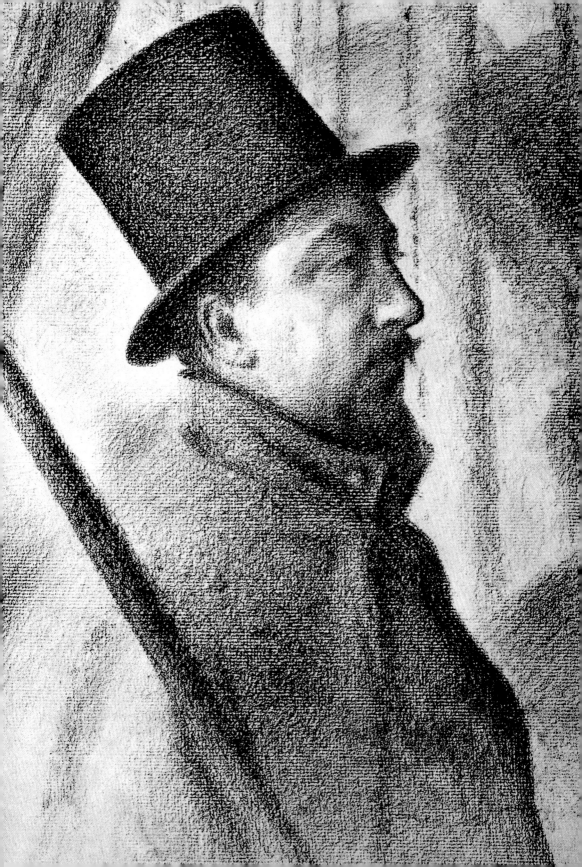

新印象主義繪畫巨匠──
保羅・席涅克的生涯與藝術

　　新印象主義繪畫巨匠保羅・席涅克（Paul Signac，1863～1935）長久以來一直爲喬治・秀拉（Georges Seurat，1859～1891）的光環所遮掩。一九六三年，羅浮宮曾爲他舉行百年誕辰回顧展，之後即鮮有機會見到其個展。二〇〇一年春季於巴黎大皇宮展開的大型回顧展，距其上次個展已有將近十年之久，此展結集來自世界各地之公、私立收藏共八十一件油畫、五十三件紙上作品，企圖重現大師風華。巴黎展出之後又轉往阿姆斯特丹梵谷美術館及紐約大都會美術館展出。席涅克對於新印象主義繪畫的貢獻，令其個人的繪畫成就，在廿一世紀初仍然享譽藝壇。

　　席涅克生於一八六三年十一月十一日，靠近羅浮宮的一所巴黎豪宅中，祖父及父親爲巴黎的鞍具商人，家境富裕。

　　一八七〇年普法戰爭爆發，巴黎被普魯士軍隊包圍，家人將席涅克送往其外公外婆家避難。席涅克在吉茲（Guise，法國鄉村）待了半年多，至次年初夏才回到巴黎。一八七五年舉家遷往巴黎北邊，靠近「紅磨坊」的畢卡爾廣場（Place Pigalle），這兒是當時巴黎藝術家群集之處，畫室、工作室鄰立，席涅克耳濡目染，對藝術產生高度的興趣。一八七七至八〇年之間就讀於巴黎

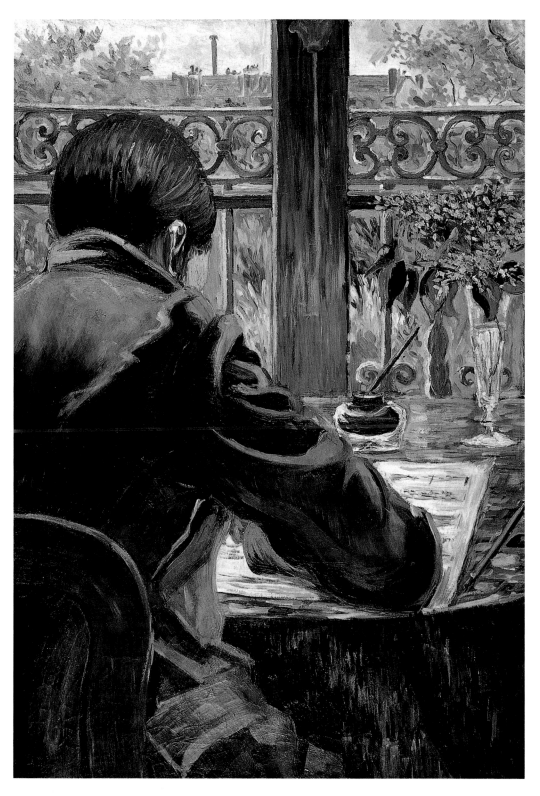

的羅蘭中學（Collège Rollin），自行摸索著繪畫。

少年時代展現藝術才華

少年的席涅克展現其藝術才華，家人希望他成為建築師，他卻不愛學校的呆板課程。一八八〇年父親逝世，席涅克未滿十七歲即輟學，是年舉家遷往巴黎西北邊郊區，臨近塞納河畔的小城阿斯尼耶爾（Asnières）。席涅克迷上了河上泛舟，他的時間不是花在遊船賞景，就是到巴黎看展覽，或是到「黑貓夜總會」廝混，結識了一些自然主義和象徵主義的作家。

早在他進入羅蘭中學學習建築時，他即立志成為一個畫家，現存的席涅克作品最早可上溯至一八八二年，他在蒙馬特擁有一間工作室，以自學方式摸索繪畫。他到處看展，對於馬奈、莫內、吉約曼（Guillaumin，1841～1927）及印象派畫家的作品特別感興趣，他以其女友及友人充當模特兒畫了一些人像，這些畫像的品質參差不齊，並且很容易察覺到一位自學畫家的技巧不純熟之處；至於他早期的風景畫作則有著令人驚喜的成果，他熱愛大自然、觀察大自然、喜愛嘗試新事物及獨立的個性，註定他要成為一位印象派畫家，尤其是莫內的風景畫對他的啟發很大，席涅克以他所熟悉的塞納河畔、蒙馬特、阿斯尼耶爾等地的風景入畫，並且很快地掌握了構圖及光源處理的技巧。

印象畫派的展覽一直是他自學的場所，一八七九年年少的席涅克參觀第四次印象派畫展，並拿出素描本臨摹竇加（Degas，1834～1917）的作品，被高更（Gauguin，1848～1903）撞見，高更很輕蔑地對這位十五歲的小夥子說：「先生，這裡禁止臨摹作品。」並把他趕出展場。雖然經過此一事件，他仍然不放棄參觀每一次印畫派畫展，並且於一八八六年參加了第八次印象派畫展的展出。而在一八八〇年席涅克在參觀過第五次印象派畫展後，曾慫恿他的家人購買印象派畫家的作品，卻徒勞無功。

席涅克的自學歷程進展地相當快速，除了一八八二年曾經進入班（Bin）的畫室學習外，全是靠自學而來。一八八四年他參與

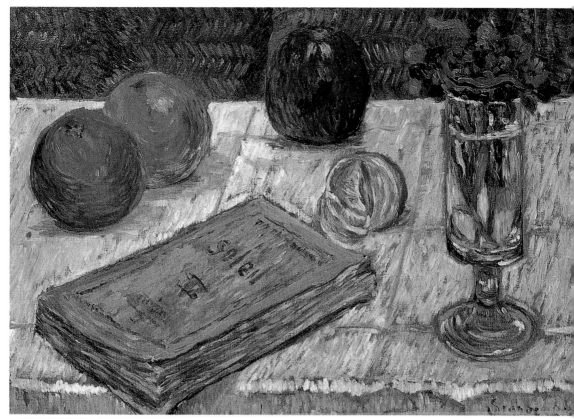

書與橘子靜物畫　1885 年　油彩畫布　32 × 46cm　柏林國家美術館藏

「獨立藝術家協會」（Société des Artistes indépendants）之創立，並且策畫、參與該協會每一年舉辦的展覽。他結識了畢沙羅（Pissarro，1830～1903）及秀拉，並且受到二人的影響。這一年，秀拉的大型畫作〈阿斯尼耶爾的浴場〉遭到沙龍的拒絕，進而轉往獨立畫會展出。塞納河畔的風情和巴黎市民的休閒生活一直是印象派畫家喜愛的主題，然而秀拉此畫的處理方式卻和其他印畫派畫家大不相同，其技法和色彩較為系統化，似乎預言了「分光法」（Divisionisme）的到來。同年，他開始另一件大型畫作〈大傑特島的星期天〉（又譯為〈大碗島的星期天〉）的製作，此畫於次年完成，並且成為分光技法的代表作品。席涅克比秀拉小四歲，他們挺談得來。然而兩人的個性、背景、教育……皆大相逕庭，席涅克的個性外向，年少叛逆、翹課、輟學，舉止誇張；秀

拉則是外表冷淡、舉止文雅、談吐簡約，相當成熟內斂的年輕人。在他們相識時，秀拉已在藝術學院受過完整、正規的教育，有著深厚的素描繪畫基礎，而席涅克則是一切靠自我摸索而來，他此時的作品仍是相當地粗略而缺乏經驗，因此，他們之間的關係可說是亦師亦友，秀拉提供席涅克一個榜樣，指引他一個方向。相對地，席涅克在巴黎，他們兩人都很崇拜德拉克洛瓦（Delacroix，1798～1863），對於視覺美學、視覺現象、色彩感、色彩混合性等科學性理論皆非常感興趣，對於布朗（Charles Blanc）、謝弗勒（Michel-Eugène Chevreul，1786～1889）、魯德（Ogden N. Rood）、昂利（Charles Henry，1859～1926）、薩特（David Sutter）等人的著作皆有涉獵。如果說秀拉是分光畫派的奠基者和創始者，席涅克則是其忠實的支持者和繼承者，秀拉在一八八五年完成〈大傑特島的星期天〉，席涅克則在次年開始以分光畫法從事創作，短命的秀拉英才早逝，一八九一年去世時僅卅二歲，「分光畫派」並未因此而消聲匿跡，反而更加成長茁壯，這和席涅克的努力發揚光大有著密切的關連，他不止為秀拉舉行回顧展，讓世人肯定秀拉的繪畫成就，並致力於「分光畫派」的理論研究及從事著作論述的工作。

印象主義時期的作品

年少的席涅克愛上河上泛舟，家境富裕的他，在十五歲即擁有一艘賽艇，他為之命名「馬奈 - 左拉 - 華格納」，這似乎是一位輕狂、自主的少年對於他個人藝術主張的一種宣言，表達他對於現代主義的支持。然而「馬奈 - 左拉 - 華格納」之名是聚集了當時前衛的畫家、文學家與音樂家於一堂，也顯示他對於自己的未來發展方向並不十分確定。對於音樂，席涅克並未顯現過很大的興趣，但是要他在文學與繪畫之間做抉擇，似乎就陷入兩難。他的好友查理・妥爾凱（Charles Torquet）是位年輕有為的作家，在他的引介之下，席涅克很快地擠進自然主義作家的圈子中，並且嘗試文學創作。席涅克後來雖然選擇了繪畫，卻與文學圈走得很

蒙馬特的畫室
1882～1883年
油彩畫布　60×38cm
私人收藏（右頁圖）

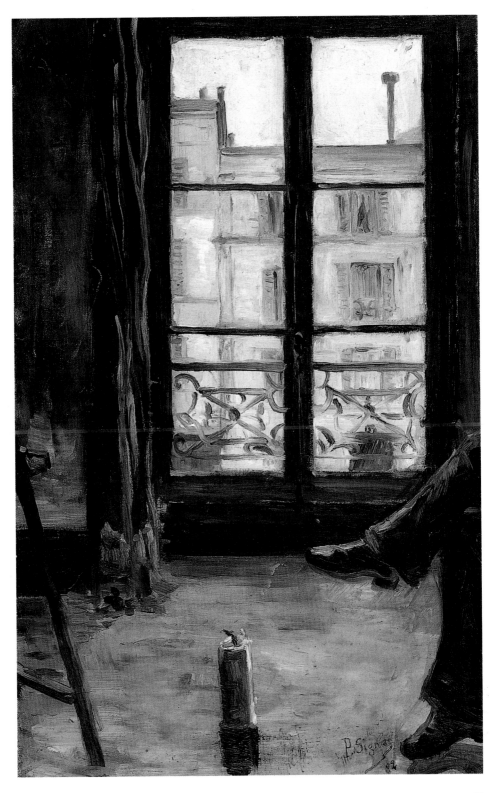

近，這些早年的作家朋友其後多成爲「新印象主義繪畫」的支持者與捍衛者。而在短短的幾年之內，席涅克收藏了許多自然主義與象徵主義的文學著作，並且加以精裝珍藏。藉其銳利的文筆，席涅克成爲「新印象主義繪畫」的闡述者與捍衛者。

　　一八八○年六月，莫內在「現代生活」館址的個展帶給席涅克莫大的震撼，引領他走向繪畫之路。他在稍後的幾個場合裡曾經數次提起這樣的機緣。席涅克最早期的作品可以上溯到一八八二年，當時他只有十九歲，未曾上過任何的藝術學校，一切靠自學而來，印象主義畫家如馬奈、莫內、竇加、卡玉伯特（Caillebotte）等人的作品是他最佳的學習對象。他以自己的畫室、友人、女友做模特兒嘗試人物畫，而風景畫則以他熟悉的風景入畫，這些作品顯現出一位自學者在技巧上的不靈活之處，卻是我們了解其繪畫發展的重要資料。

　　〈蒙馬特的畫室〉乃席涅克在一八八二年及一八八三年之間完成的油畫，這件作品從未被展出過，對於年輕的畫家而言，很可能只把它當作是一件速寫件品。這間狹小的畫室應該是席涅克第一個私人工作室，窗戶面對著一棟典型的巴黎建築，畫室的左方露出畫架的一腳，明確地點出它的功能性，而右邊的人物只露出一雙翹著的腳，則是受到卡玉伯特一八八○年的作品〈室內〉之影響。

　　一八八三年他以好友查理・妥爾凱的背影入畫，地點則是席涅克在巴黎的家，作家正在專心地譜詞，席涅克刻意將人物置於畫面的左半部，右半部桌面的花束、花瓶、筆與墨水瓶則成爲一張靜物畫的縮影，有著鐵欄杆的窗戶和窗外風景佔據極大的畫面，席涅克將人物、靜物與風景集於一張大幅油畫中，顯示其習作性及其企圖心，此作在構圖、用色及筆觸上很明顯地受到莫內和卡玉伯特的影響，可說是席涅克印象主義繪畫時期的代表作之一。

圖見 9 頁

〈紅絲襪〉描繪女友羅伯列斯

　　〈紅絲襪〉乃是席涅克以其女友貝特・羅伯列斯（Berthe Roblès）爲模特兒所作的少數人物畫之一，貝特是印象派畫家畢沙

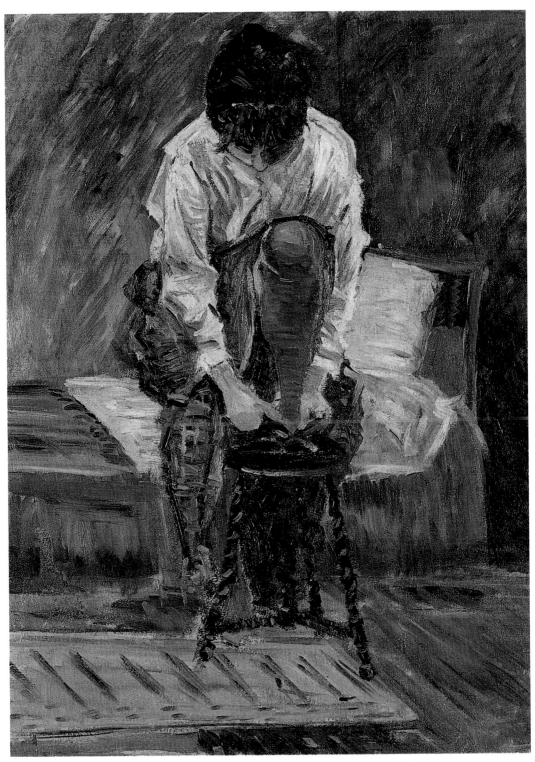

紅絲襪　1883年　油彩畫布　61×46cm　私人收藏

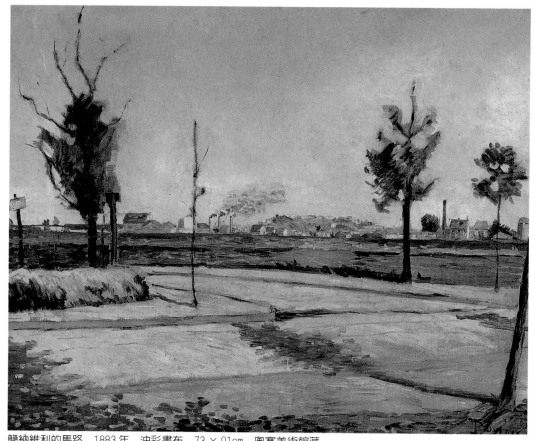

簡納維利的馬路　1883年　油彩畫布　73×91cm　奧塞美術館藏

羅的遠親，此畫作於一八八三年，正在低頭穿鞋的她，並未和觀
眾打照面。一八九二年席涅克與貝特結婚，這段期間貝特陸續出
現在席涅克的人物畫中，但是表現方式不是背影即是五官不明顯
的側身，直到一八九三年〈持洋傘的女子〉，才看到她清楚的五
官側寫。撩起裙子露出紅絲襪的穿鞋女子和她身後的床，相當私
密曖昧，印象派的畫家如竇加、羅特列克、卡玉伯特、吉約
曼……等人都常以這類私密的主題入畫，而自然主義作家也喜歡
這類的生活寫實。

圖見89頁

　　在嘗試過幾張「人物」作品後，席涅克很快地將注意力轉移到
風景畫，他以其熟悉的風景入畫，雖然是位初學者，卻予人相當得
心應手的感覺。〈簡納維利的馬路〉即是以其父母住家附近新鋪設
的省道入畫，空曠的鄉野，卻看不到茅屋和麥草堆，聽不到蟲鳴鳥

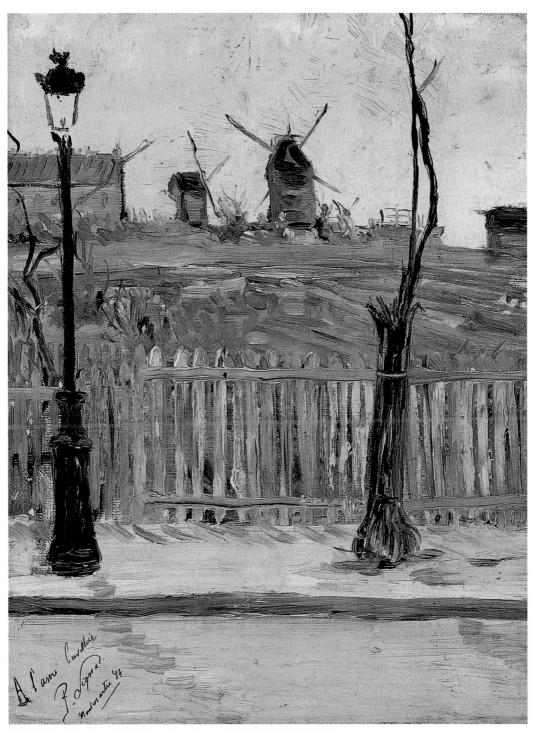

高蘭古路　1884年　油彩畫布　35 × 27cm　巴黎卡納瓦勒美術館藏

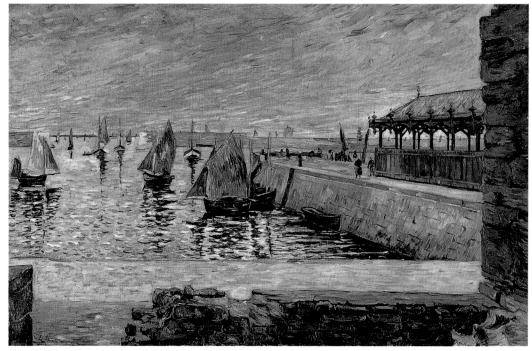

貝桑港：魚市場　1884年　油彩畫布　60 × 92cm

叫，取而代之的是遠方紅瓦屋頂和工廠的大煙囪，以及省道旁新種
植、枯瘦如掃帚般的路樹。這幅畫不論主題、構圖、筆觸皆充滿現
代性，描繪十九世紀末邁入工業現代化的巴黎近郊，城鄉交錯的景
致。席涅克廿歲初試啼聲之作，對於空間、光線、色彩的處理皆不
見拙處，可說是一件成功的早期印象派風格作品。

圖見17頁

　　次年的〈高蘭古路〉則是以蒙馬特著名的「卡列特磨坊」入畫，
道路旁的木柵欄、巴黎典型的路燈、枯瘦的路樹、遠處的磨坊，顯
現蒙馬特繁華外的樸實鄉村景色，無怪乎吸引著無數的畫家在此落
腳；一八八六及八七年，梵谷也曾以卡列特磨坊入畫。一八八四年
五月，席涅克以此畫參加「獨立藝術家協會」的畫展，此畫構圖簡
單，以平行及垂直線條處理，明亮的黃色與藍色構成強烈對比。

　　十九世紀，法蘭西第二帝國（Second Empire）時期建築多條鐵
路，方便藝術家們旅行，作寫生繪畫，這與十九世紀風景繪畫盛行
不無關連。莫內首開風氣，搭乘巴黎開往諾曼第的火車，畫海景、
畫沿海的城市和鄉村，也畫鐵道沿線的景致。受到莫內的影響，席

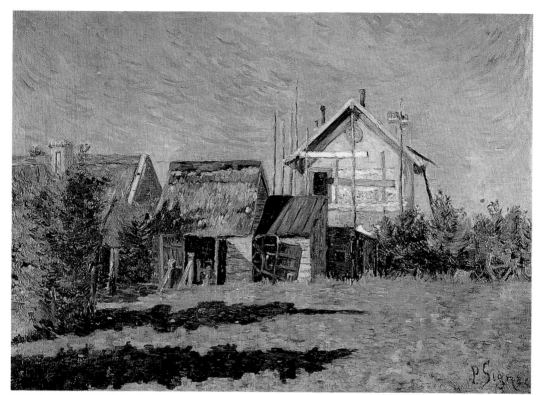

貝桑港：懸谷　1884年　油彩畫布　45.5×64.5cm　庫拉－穆勒美術館藏

涅克也開始畫「莫內式」的諾曼第風景畫，貝桑港（Port-en-Bessin）乃一小漁港，身為水手的他，對於海天一色、粼粼波光、帆影點點的海景詩意，處理得十分得當，連續三個夏天的觀察與訓練，席涅克由一位自我摸索的初學者，成為一位夠水準的印象派畫家。

　　經過三個夏天的貝桑港習作，一八八五年夏天，席涅克決定從諾曼第轉移陣地至布列塔尼的小漁村聖-布里亞克（Saint-Briac），圖見20頁 尋找新的風景畫景點。〈海風：聖-布里亞克〉是幅成功的小畫，起風的海岸，天空佈滿流動的雲，海面上白浪滔滔，拍打海岸的岩石激起白色浪花，岸邊的花草則被吹得匍匐搖動。席涅克以此畫參加第八屆印象派繪畫展，獲得藝評家菲利斯・費雷翁（Félix Fénéon）、讓・阿賈伯特（Jean Ajalbert）和昂利・費弗（Henry Fèvre）的好評。此展以畢沙羅為主導，他特地闢一專室給「新印象主義」畫家展出，秀拉展出〈大碗島的星期天〉引起轟動。

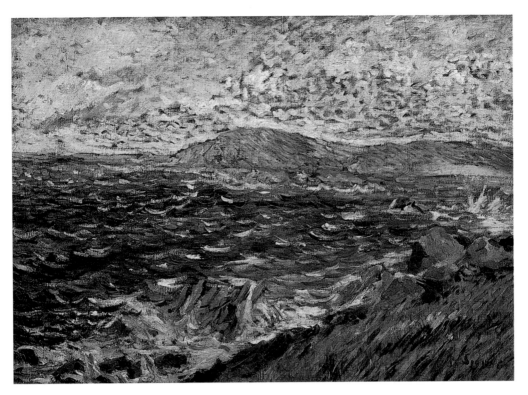

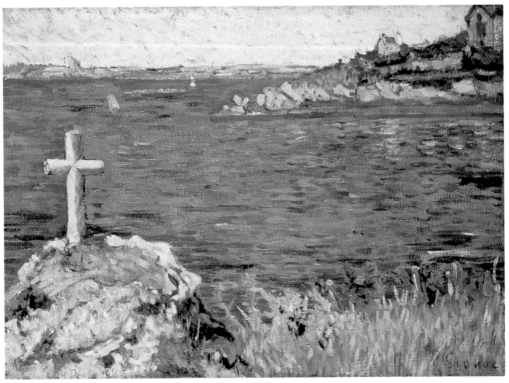

新印象主義的誕生及其理論

　　一八八六年於拉菲特街所舉行的第八次同時也是最後一次的印象派畫展中，秀拉以〈大碗島的星期天〉參展，席涅克及畢沙羅也有幾件小幅作品採取了「分光畫派」手法。三個月後的「獨立藝術家協會」畫展中，秀拉除了展出〈大碗島的星期天〉之外，尚有一系列大營（Grandcamp）的海洋風景畫，而席涅克則以其在阿斯尼耶爾、克利奇（Clichy）、安德麗斯（Les Andelys）等地所畫的分光技法風景畫參展。此外，尚有杜布瓦‧皮耶（Albert Dubois-Pillet，1846～1890）及查理‧安格朗（Charles Angrand，1854～1926）等人加入他們的陣營，一場新的繪畫運動於焉誕生。是年九月十九日，藝評家菲利斯‧費雷翁在布魯塞爾的《現代藝術》刊物所發表的一篇文章中，首先提出「新印象主義」（néo-impressionnisme）一辭，他說：「新印象主義繪畫手法要求觀眾需要有銳利敏感的眼。」

席涅克是新印象主義中堅分子

　　秀拉為「新印象主義」的領導者和開創者，席涅克則是重要的中堅分子。一八八七年秀拉參加布魯塞爾的「二十沙龍」展覽，席涅克亦陪同前往，並且於次年開始也受邀參加此展。比利時畫家范‧利斯伯格（Théo Van Rysselberghe，1862～1926）亦加入陣營，成為「新印象主義」的忠實擁護者。除了「獨立藝術家協會」展覽之外，他們也在一些「特殊展場」如劇院的排練室、旅館的大廳、雜誌社的開放空間……舉辦展覽。此外，杜布瓦‧皮耶、克羅斯（Henri-Edmond Cross，1856～1910）、呂斯（Maximilien Luce，1858～1941）皆陸續成為此一運動的成員。

　　新印象主義的基本繪畫技法為「分光法」，此乃一種「視覺混合」的色彩理論，利用兩組原色的色點交相錯雜而不融合，可以獲得較明亮的輔色，例如由黃、藍兩色的交雜，產生綠色，畫家不在調色盤上將黃、藍兩色調成綠色，再畫在畫布上，而是直

海風：聖－布里亞克
1885年　油彩畫布
46×65cm　私人收藏
（左頁上圖）

聖－布里亞克，水手的
十字架，高潮　1885年
油彩畫布　33×46cm
美國孟菲斯，迪克森畫
廊藏（左頁下圖）

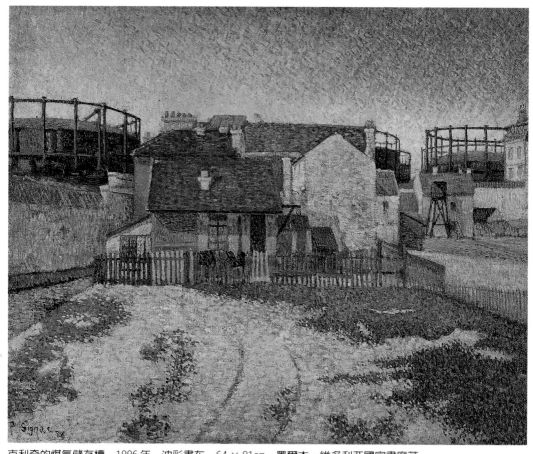

克利奇的煤氣儲存槽　1886年　油彩畫布　64×81cm　墨爾本，維多利亞國家畫廊藏

接將黃、藍兩色以小色塊點畫在畫布上，觀眾在一段距離看畫，由於視覺混合的效果，看到的是一種遠比在調色盤上用色料混合所產生的綠色更為明亮、乾淨而清楚的綠色。此一技法使顏色的彩度獲致最鮮明的效果，這樣的技法算不上新創，因為早在華鐸（Antoine Watteau，1684～1721）、德拉克洛瓦、泰納（William Turner，1775～1851）的某些畫作中即有著某種程度的應用，而印象派畫家中，雷諾瓦（Auguste Renoir，1841～1919）及莫內對該技法早有介紹及運用，他們以「點描法」（Pointillisme，也譯做點畫法）稱之，因為他們利用小點的純色創作，相當類似現代彩色印刷的原理。秀拉和新印象主義畫家不喜歡「點描法」的字眼（當然也不喜歡一般人以「點畫派」稱呼他們），而喜歡以「分光

克利奇大道雪景
1886年　油彩畫布
46×65cm　美國明尼波利斯藝術學院藏
（右頁上圖）

克利奇河堤白天
1887年　油彩畫布
46×65cm　巴爾的摩美術館藏
（右頁下圖）

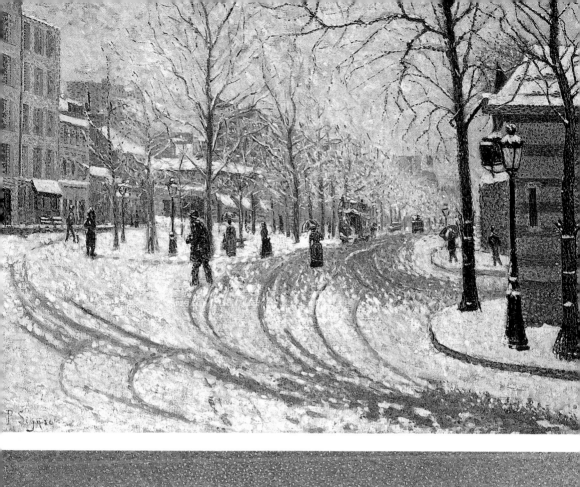

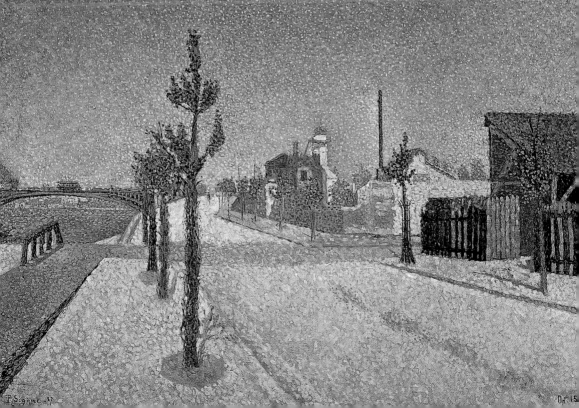

法」或「分光主義」來稱呼他們的理念，顯示他們的技法比起點描法有著更科學化的改進。

秀拉將雷諾瓦的「彩虹色域」轉變爲更爲科學化的技法運用，使他本身使用的顏色與光譜的色彩更爲一致，並且根據他對於浪漫派大師德拉克洛瓦和其他繪畫先驅的研究，再加上科學方面的視覺原理理論歸納整理，將這些色彩並列在畫面上。新印象主義這方面的理論，係源自於卓越的藝評家兼藝史學家布朗於一八六七年出版的《藝術與繪畫法則》一書。此書有一篇針對德拉克洛瓦色彩見解之分析，以及謝弗勒所著《色彩的並存對比法則》中色彩混合理論的概述。秀拉和席涅克並曾於一八八四年一同前往拜訪這位百歲人瑞的法國化學家。他們同時也熟悉物理學家兼業餘畫家魯德所著《現代色彩學》一書，以及在巴黎藝術學院教授美學的瑞士學者薩特之著作見解。此外，年輕的科學家兼美學家昂利在一八八五年八月號的《當代雜誌》所發表的〈美學的科學導論〉一文，更是對於新印象主義畫家有著重要的影響。一八八七至九一年間，秀拉終於完成將色彩及線條的表現性與情感約減爲科學法則的可能性，而與學院長期建立的學理相互結合。

一八九一年秀拉辭世，席涅克成爲他的理念繼承者，他除了在次年爲秀拉在巴黎及布魯塞爾舉行回顧展之外，並且著手研究理論，於一八九九年出版《從德拉克洛瓦到新印象主義》一書，闡述新印象主義的理念與見解，書中對於「分光法」有著詳盡的解說：「分光法乃是確保鮮明度、色彩及調和達到極限的方法，它藉由：一、利用光譜的顏色，而這些顏色的色階絕不相混；二、隔離固有色（註：local color，即物體的眞實色彩，未受反射光或色所影響的物體眞實色彩，如嘴唇的固有色是粉紅色，它在某種光線照射之下會呈棕色）與光、反射光等顏色；三、根據色調及幅射的對比法則，平衡這些因子以及各因子間關係的建立；四、至於如何使用色點的大小，視畫幅之大小而定。」新印象主義除了將印象派技法有系統地整理之外，同時也引介了一種不同的觀念，它相反於印象派的經驗寫實主義，也相反於精確地複製那些短暫、不可解的經驗之理想。他們重新介紹這樣的觀念：一

克利奇廣場　1888年　油彩、木板　27.5×35.6cm　紐約大都會美術館藏

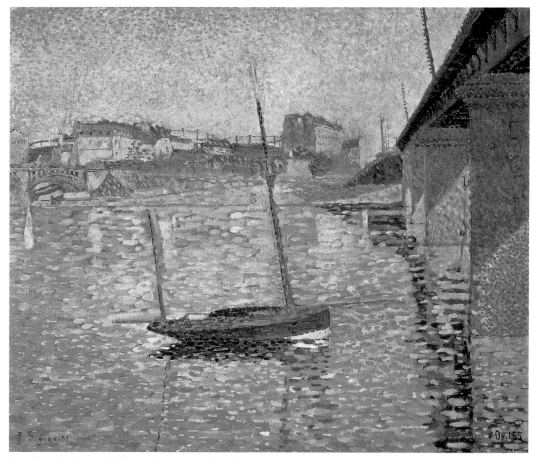

克里貝　1887年　油彩畫布　46×55cm　私人收藏

　　幅畫為了達到預期的效果及表現意圖，必須藉科學的計量，慎重
地計畫及構圖。

席涅克早期新印象主義作品

　　在新印象主義運動中，席涅克一直以一個忠實的使徒自許，
只要是對分光法感興趣的畫家，他都敞開大門歡迎。一八八六年
重回巴黎的荷蘭畫家梵谷在參觀了新印象主義繪畫展覽之後，對
此新技法充滿現代性大感興趣，席涅克於是鼓勵他嘗試分光技
法，並且於次年春天邀他一同到阿斯尼耶爾作畫。梵谷試圖採取
點描技法，然而他卻沒有足夠的耐心去作精確的點繪，而分光法

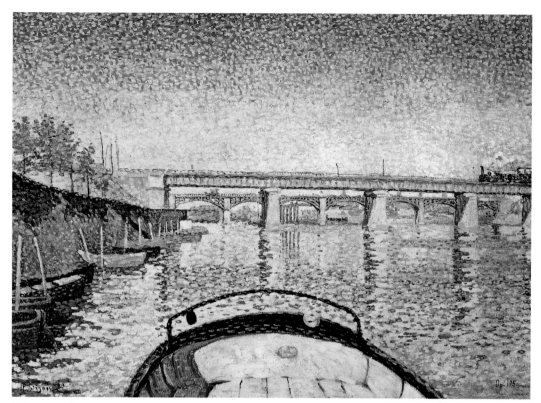

船尾　1888年　油彩畫布　46×65cm　私人收藏

所重視的科學性他也不太感興趣，他真正感興趣的是這些明亮的
色塊在畫布上所展現的衝擊性。梵谷熱情、感性的個性並不適合
精確理性的新印象主義繪畫，卻從這兒得到新的繪畫觀念。

　　梵谷雖然未加入新印象主義，席涅克卻與其保持著友誼，一
八八九年三月下旬，席涅克南下至馬賽附近的卡西斯（Cassis）作
畫，順道經過阿爾城（Arles），探望被關入精神病院的梵谷，梵
谷於三月廿四日寫信給弟弟西奧，提及席涅克的來訪，並且送他
一張〈兩條煙薰鯡魚〉的靜物畫，感謝他的來訪，讓他的精神振
作起來。席涅克也寫信給西奧，提起梵谷的畫作：「其中有好幾
張非常地棒，而且都十分奇怪。」他在抵達卡西斯後曾寫信邀文
生‧梵谷來和他一同作畫，梵谷卻因為缺乏旅費而未能成行，次
年七月廿九梵谷自盡，結束短暫的生命。

　　席涅克早期的新印象主義作品尺幅多半不大，他採取極細小

的色塊點繪畫布，構圖簡單、幾何性相當強，其中風景畫以河畔風景、海景爲主，色彩明亮、層次分明，光線的掌握尤其獨到，不論是初露曙光的晨曦或晚霞滿天的黃昏，不管是煙雨濛濛或陽光普照的水天，粼粼波光，在他細心精確的一點一點描繪下，充滿詩情與感性。

昂利的〈美學的科學導論〉著重於線條及色彩的關連性，他的理論獲得席涅克的青睞，兩人成爲朋友，並且於一八八八年展開合作計畫，席涅克爲其著作畫插圖，然而席涅克對於昂利的科學理論僅遵循了他的一般性指示，並採取適當的距離，他並沒有被這些數學理論所奴役、牽著鼻子走，因爲他很清楚地知道藝術作品要比純粹的數學理論複雜許多，是無法「套公式」的，因此席涅克的作品，在分光法的精確性之外，充滿詩意。

年輕的席涅克勇於嘗試，他在昂利的科學理論中找到他所追尋的現代性，對於當時所盛行的「日本風格」，席涅克也曾經追隨過，但又很快地予以放棄，在科學理論與日本風格的結合之下，席涅克早期的作品近乎抽象，他注重的是物體的幾何形式及色彩的對比，其細小又多變的筆觸形成其作品色調調和又充滿韻律感的特性。

一八八四──席涅克藝術生涯關鍵性的一年

對於席涅克而言，一八八四年乃是他藝術生涯中富關鍵性的一年，他開始參加象徵主義文學作家們在巴黎唐必努思餐廳（Brasserie Cambrinus）的固定聚會，在此，他結識了許多作家，其中有幾位成爲他的支持者及重要藝評家，有的更成爲畢生忠實的朋友，如：菲利斯‧費雷翁、讓‧阿賈伯特、保羅‧亞當（Paul Adam）和居斯塔夫‧康恩（Gustave Kahn）。此外，他也遇上首位收藏家購買其油畫，成爲職業畫家。版畫家愛德華‧貝杭（Edward Berend）爲席涅克作肖像版畫，並致贈一幅給畫家，同時向他購買兩幅塞納河畔爲主題的風景畫。

年輕的席涅克曾寫信向他所崇敬的印象派畫家莫內討教，於

百鴿森林　1885年　油彩畫布　46×65cm　阿姆斯特丹梵谷美術館藏

一八八四年五月十四日獲得回音，莫內約他在巴黎北邊聖-拉扎爾火車站（Gare Saint-Lazare）對面的「倫敦-紐約旅館」會面，席涅克記載道：「我們的友誼始於這一天，一直維持到莫內辭世。」五月十五日，四百位被「沙龍」拒絕的「獨立藝術家畫展」於杜勒麗花園臨時搭建的木屋中展出，爲期兩個月，席涅克亦參加此展，並且結識數位重要的藝術家，如：秀拉、克羅斯、查理‧安格朗，他們共同創立「獨立藝術家協會」。次年春天，席涅克則在友人吉約曼的畫室與印象派畫家畢沙羅相識。

和莫內的相識，促使席涅克的印象主義繪畫作品在短短兩年內由生澀進入成熟的境地；和畢沙羅的相遇，則獲得熱心前輩的相助，陸陸續續參加許多重要的展出。而和秀拉的相遇，則是他邁入「新印象主義繪畫」的關鍵。

一八八六年席涅克開始嘗試分光技法的繪畫，他選擇熟悉的

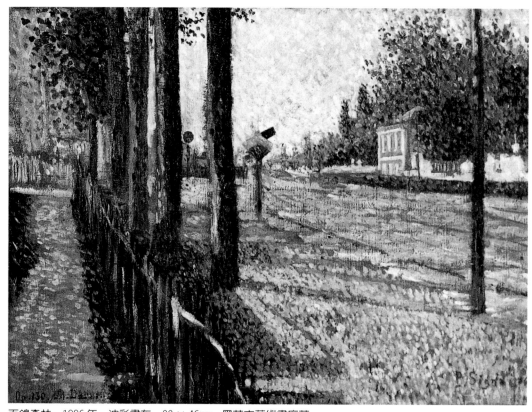

百鴿森林　1886年　油彩畫布　33×46cm　黑茲市藝術畫廊藏

克利奇大道做為入畫的主題，這兒是他成長的地方，再熟悉不過，同時他的新畫室也在這條大道上。一八八五年進入一八八六年的冬天特別寒冷，巴黎下著大雪，積雪厚達十幾公分，雪花紛飛的景致，非常適合發揮「點畫技法」。大雪覆蓋著屋頂、街道、樹枝，一片白濛中隱約可見遠方的建築與車輛，構圖右方的「急救站」彩色的牆面在雪中特別突顯；但是，席涅克在此作中並未真正使用分光技法，而比較接近莫內的雪景。然而，席涅克的作品很明顯地改變著，由莫內式的印象派風格逐漸進入秀拉的分光畫法。

　　是年春天所畫的〈百鴿森林〉則明顯地使用了「分光技法」，在色彩和光線的處理上尤其顯著，然而其點觸的使用和秀拉規律整齊的點畫仍有一段距離，構圖上則保有席涅克特有的簡單幾何性構圖。

　　席涅克選擇諾曼第做為他第一個「新印象派主義」的夏天渡

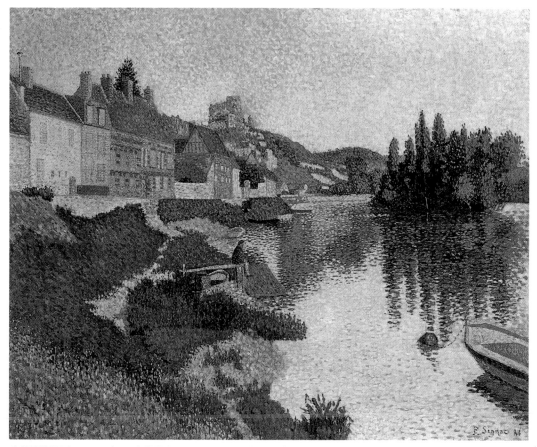

安德麗斯堤岸　1886年　油彩畫布　65×81cm　奧塞美術館藏

安德麗斯：下游坡地
1886年　油彩畫布
64×95cm
芝加哥藝術學院藏
（下頁圖）

假地，安德麗斯距莫內吉維尼（Giverny）的住處不遠，遠離海岸，席涅克選擇塞納河畔的風景做為「分光技法」的嘗試地點。比起波濤洶湧，光影、色彩變化多端的法國西北海岸，塞納河畔的風景顯得較為靜態、較容易掌握。這其實是個偶然的機緣，身為水手的席涅克是屬於大海的，離不開海的，一八八六年夏天，第二屆獨立藝術家協會展覽於八月廿一日展開，身為策畫人的席涅克無法遠離巴黎，只好選擇距離巴黎僅一百多公里的安德麗斯度過夏天。寧靜的小村落，遠方山丘上孤立的城堡廢墟，河中小島茂密的樹林與倒影，靜謐中透露著一種喜悅，明亮的光線與色彩相呼應、律動。

　　在安德麗斯的夏天，席涅克一口氣畫了十來幅油畫，明顯地

掌握「新印象派」分光主義的要領，〈安德麗斯：下游坡地〉乃此一系列最後作品之一，單純的幾何線性構圖，將畫面分割為四個部分，前方的兩個三角型分別是黃色的陸地與藍色的河面，中間長方型為彩色的房屋與坡地，上方則為淺藍的天空。畫家將山坡耕地簡化為一塊彩色的幾何拼圖，而岸邊的村落也被簡化得近於抽象，充滿裝飾性、幾何性與抽象性，可說是此一系列中最成功的分光主義作品。

在地中海岸科里烏小鎮作畫

「安德麗斯」風景畫乃席涅克首批新印象主義作品，對於畫家而言，乃其繪畫生涯中重要的轉捩點，這批作品有著重要的紀念性與代表性，畫家不願將其流入市場，而將其贈予他的至親好友，如：畫家的母親、童年好友作家查理・妥爾凱、藝評家好友菲利斯・費雷翁、前輩畫家畢沙羅……等。

次年夏天，席涅克決定到地中海岸渡假，他選擇南法距離西班牙邊境僅幾公里的小鎮科里烏（Collioure）度過他的第一個地中海岸假期。這個寧靜的小鎮有著古老的城堡、教堂、屋舍、海港，及得天獨厚的海灘和佈滿葡萄園的山丘，它的美吸引著無數畫家前往，一九〇五年，馬諦斯（Matisse）及德朗（Derain）在此創作他們首批「野獸派」作品，科里烏一名，正式登入現代藝術史中。

席涅克一共創作四幅科里烏的海洋風景畫，並以其參加一八八八年於比京布魯塞爾舉行的「二十沙龍」。蔚藍的海岸，沒有湛藍的天空相陪襯，似乎引起許多觀眾的質疑，然而在地中海岸待過的人都知道，夏日南法熾熱的太陽將一切都「白熾化」了，藍天因光線而反白，連陰影都變得清晰起來，強烈的色彩變得柔和而協調。費雷翁對此系列作品十分激賞，不僅在評論中幫觀眾釋疑，同時稱讚席涅克的觀察入微。

這段時期，席涅克亦開始嘗試人物畫，並企圖作大尺幅的創作，這些人物畫多以室內為背景，及至一八九〇年代才開始嘗試戶外光線的人物作品，稍後我們將闢專章介紹、討論席涅克的人

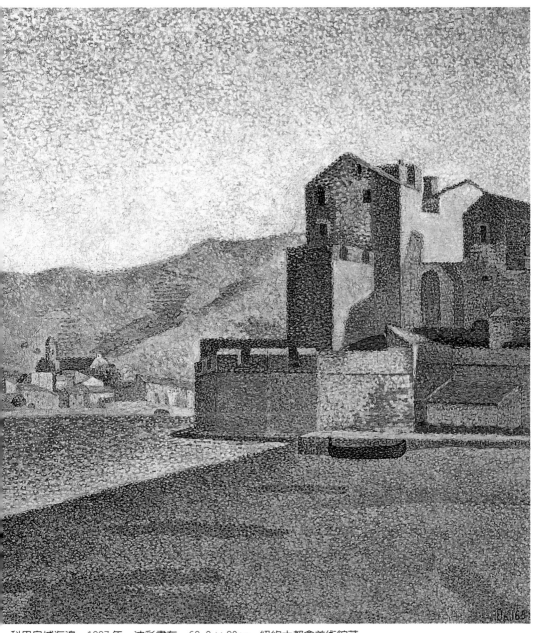

科里烏城海邊　1887年　油彩畫布　62.9×80㎝　紐約大都會美術館藏

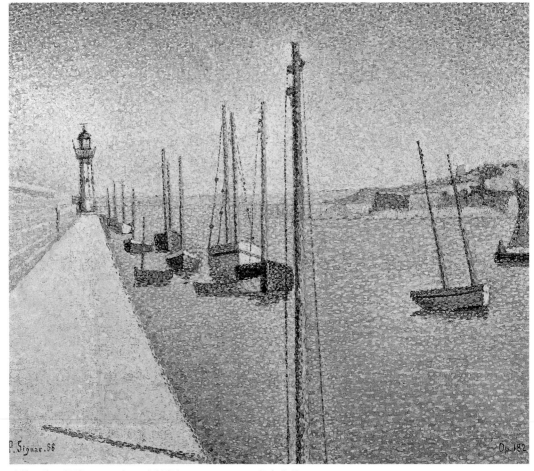

波特里悠：船桅　1888年　油彩畫布　46×55cm　私人收藏

物作品。席涅克將人物畫及風景畫完全分開，在他的風景畫中，
鮮少有「人」的出現，不論是在城郊、海灘、港灣、村落、海堤
或點點帆影，一種「絕對的寧靜」氛圍籠罩他的風景畫作。

　　有過地中海岸的作畫經驗，一八八八年席涅克又選擇回到布
列塔尼度過夏天，地點是北岸的小海港波特里悠（Portrieux），至
於秀拉則在其建議下，至諾曼第的貝松港渡假作畫。這段期間受
到秀拉的影響，席涅克將創作的重點放在光線上而非色彩上。
〈波特里悠：船桅〉、〈波特里悠：德尼崗〉、〈波特里悠：長浪〉
等波特里悠系列作品皆無人影，一種完全的寧靜，畫家彷彿抓住
時空中靜止的某一刹那。簡單的構圖、形式與色彩，畫面中呈現

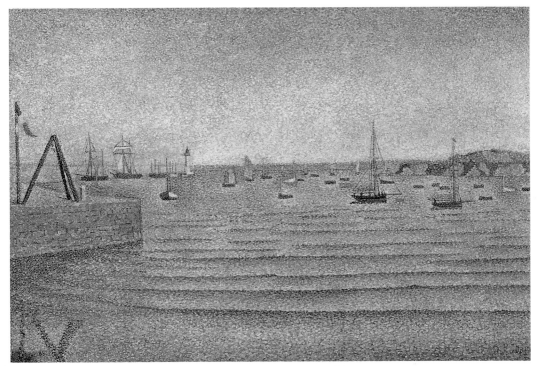

波特里悠：長浪　1888年　油彩畫布　60×92cm　斯圖加特國家畫廊藏

的是一種充滿音樂性的協調。

　　席涅克藉此系列七幅畫作，將科學家兼美學家查理・昂利的理論應用於繪畫中，並推至極點。畫家將〈波特里悠：德尼崗〉一作致贈給昂利，做為畫家與科學家「合作」的詠讚，因為此乃席涅克將昂利對於「律動、線條測量、色彩理論運用的最佳力證之作」。

　　羅勃・赫伯（Robert Herbert）於一九六八年將〈波特里悠：長浪〉一作比喻做樂譜十分恰當，長浪好似五線譜，而船隻則是音符。近乎平面化的構圖，線條簡單明瞭，裝飾性、音樂性勝於一切。

　　一八八九年的「獨立藝術家」畫展，席涅克和秀拉前一年夏天的作品被放在一起展出，藝評家朱利・克里斯朵夫（Jules Christophe）很自然地將兩人的繪畫做一比較，認為：「席涅克的作品中呈現同樣的安詳寧靜，幾乎相同的背景、類似的地點，在某一特定的季節與時辰，兩人有著相同的理念，在同一時間將繪

波特里悠：德尼崗　1888年　油彩畫布　65×81cm　私人收藏

畫完成。……」這對於席涅克而言，或許是種褒獎，認為他達到與
秀拉相同的繪畫創作水平，但是對席涅克而言，卻似乎擺脫不了他
的「天才畫家」朋友秀拉的光環與影響。從此，席涅克決定選擇新
的天地與風景作畫。

　　昂利於一八八八年出版新書《色彩輪》（Cercle Chromatique），
邀請席涅克為其新書繪製海報。席涅克特別繪製一張版畫，上書
「T-L」兩大寫字母，此乃巴黎當時著名的「自由劇場」之縮寫，
此一新劇場創辦僅一年，專門演出自然主義作家的創作，並提供
藝術家展覽場地，觀眾採會員制，多半是前衛作家與藝術家，席
涅克在此已展出過數件作品。他將昂利理論中的色彩輪之色彩排
列順序，由淺至深分佈於兩大字母中。畫中的圓形有如一畫框，

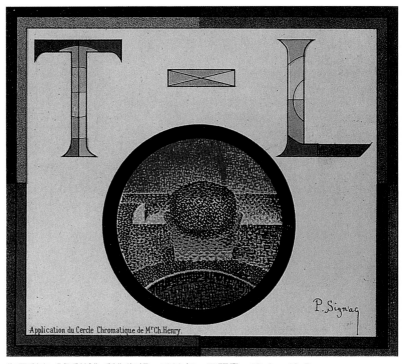

Application du Cercle Chromatique de M^rCh.Henry.

P.Signac

為昂利之《色彩輪》所作海報　1888年　石版畫　15.9 × 18.5cm
阿姆斯特丹梵谷美術館藏

以觀眾的頭部背面、椅背及舞台爲構圖，同樣將昂利的理論應用
其中。此版畫顯現席涅克對於昂利色彩理論中改善藝術及工業繪
圖品質之論說十分熱中與支持，同時也顯現出畫家對於當時的前
衛表演、文學圈及藝術圈之涉獵與興味。

　　次年四月，席涅克又再次到地中海岸渡假作畫，這次他選擇
馬賽附近的小海洋卡西斯嘗試不同的風景與光線。在南下途中，
他經阿爾城探望住院的文生‧梵谷，到了卡西斯之後，他寫信給
梵谷分享他的喜悅：「白色、藍色與橘色和諧地散佈在漂亮的地
形起伏中。圍繞著他們的是韻律感十足的曲線般的山巒。」這一
系列的普羅旺斯海洋風景畫共有五幅，費雷翁極讚賞其中濃厚的
裝飾色彩及其安詳寧靜的氛圍。也有人將此一系列作品與安藤廣
重的浮世繪作品做比較，的確，在當時不論是印象派或新印象派
畫家，皆受到日本浮世繪的影響。

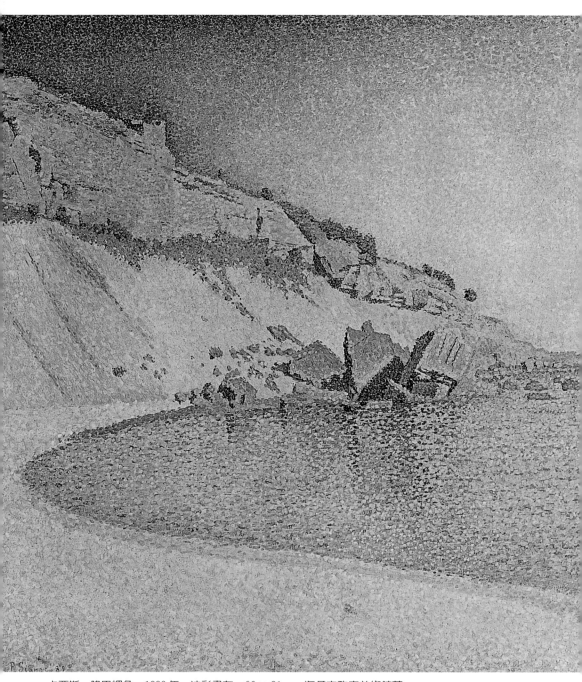

卡西斯：隆巴岬角　1889年　油彩畫布　66×81cm　海牙市政府美術館藏

Op.196

　　朱利・克里斯朵夫稱讚席涅克將普羅旺斯的海洋景致表現得
充滿魅力且恰到好處。有好評當然也有惡評，三年後，何蝶
（Retté）在一次地中海之旅中，認爲大多數畫地中海景致的作品皆
極糟，強力抨擊席涅克、波納爾（Bonnard）、威雅爾（Vuillard）、
貝納爾（Bernard）等人的作品，認爲只有梵谷的作品還可以。他
提到：「席涅克受到點畫的束縛，視覺都錯亂了。」面對如此尖
刻的批評，席涅克則在其日記中抒發其感想：「……我認爲我從
未畫過如此精確客觀的作品，在卡西斯存在的只有白色，強烈的
反射光線將物體的眞實色彩及灰色的陰影皆吃掉了。……梵谷在
阿爾城所畫的作品十分出色，充滿狂熱與力度，但是卻完全沒有
顯現出法國南方明亮的光線，這些人以他們在南法爲藉口，可望
看到紅、藍、綠、黃等鮮豔的色彩……然而相反地，是在北方—
—譬如荷蘭——充滿色彩（物體的眞實色彩），而在南法則是『明
亮耀眼』……。」

　　梵谷是位重色彩的畫家，他用色大膽狂野，自在無拘束，和
分光畫派的仔細點繪大異其趣，況且席涅克在此一時期重視繪畫
的光線勝於其中的色彩，著力點不同，實在很難拿兩人的作品做
比較。席涅克是位觀察入微的風景畫家，他熱愛大自然、熱愛旅
行、熱愛張帆遨遊大海，是位不折不扣的水手，對於海洋風景的
描繪，可說是十分在行，根據筆者在南法地中海岸定居三、四年
的經驗，席涅克對於南法光線的觀察著實仔細，晴朗無雲的藍
天，經常不是蔚藍，而是泛著白光的淡藍，其光線耀眼的程度，
實是驚人，連在冬日都需要太陽眼鏡，更何況是炎熱的夏日，一
切都似乎「白熾化」了，色彩反而不是如此鮮明、強烈。

　　在卡西斯系列中，〈卡西斯：卡納爾岬角〉可說是最出色成
功的一張，不論就光線、色彩、地方特徵的表現上，皆十分「地
中海」。黃昏光線，讓岬角的岩石泛著金黃、紫綠色的陰影和海
中的倒影，顯現地中海傍晚特有的安詳與寧靜，平行線條的運
用，更加強此一視覺效果。

　　此畫在布魯塞爾「二十沙龍」展出時，畫家范・利斯伯格告
知席涅克，他的音樂家朋友也被卡西斯寧靜的風景所吸引：「文

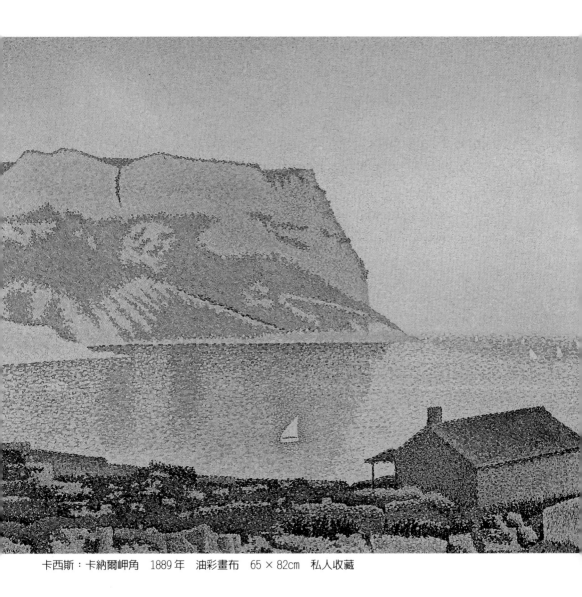

卡西斯：卡納爾岬角　1889年　油彩畫布　65×82cm　私人收藏

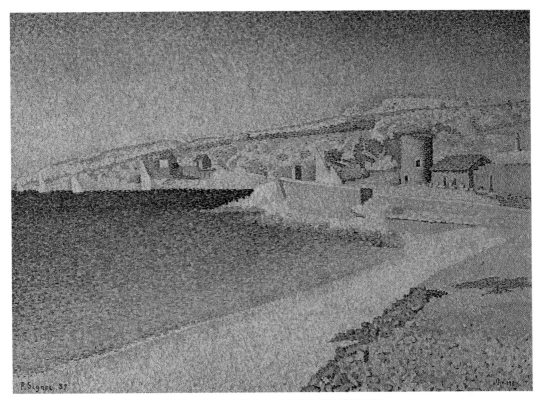

卡西斯：防波堤　1889年　油彩畫布　46.4×65.1cm　紐約大都會美術館藏

音迪（Vincent d'Indy）現在人在布魯塞爾，指揮法國音樂的演奏會，他很訝異也很驚喜看到您的〈卡西斯：卡納爾岬角〉畫作，他就是在畫中前景的小屋中譜下『鐘』的樂曲。」為此因緣，席涅克特地將此畫的草圖致贈給音樂家。而文生·音迪之後也成為席涅克作品的收藏者。

六月，席涅克離開卡西斯回到家裡為其祖父送終，八月和九月他未能再次南下卡西斯，轉而到艾伯列（Herblay）作畫，這是個離巴黎不遠的塞納河畔小村莊，優雅寧靜，席涅克開著他的小船「顏料管」優游塞納河，或作畫，或與友人欣賞河畔風景，不幸的是此船因意外撞上拖輪而沉沒。

艾伯列風景系列多為小尺幅作品，構圖十分簡潔，不論是夕陽西下的黃昏或煙霧朦朧的河岸，席涅克以極為細膩的筆觸，成功地表現出水天共一色的河畔風景，饒富詩意。

艾伯列：日落　1889年　油彩畫布　58×90cm　英國葛拉斯哥美術館藏

艾伯列：河流　1889年　油彩畫布　60×92cm　私人收藏

聖－布里亞克：船標　1890年　油彩畫布　65×81cm　私人收藏

參觀日本浮士繪版畫展

　　巴黎美術學院於一八九〇年四月舉辦一個大型的「日本浮士繪版畫展」，席涅克與朋友一同前往參觀，對於安藤廣重的作品特別感興趣。之後，席涅克回到聖-布里亞克渡假作畫，他的童年好友鄂簡・妥爾凱（Eugène Troquet，乃查理・妥爾凱的哥哥，亦是一位出色的作家，曾獲法國龔固爾〔Goncourt〕文學大獎首獎）就在幾公里外的聖-卡斯特（Saint-Cast）渡假，席涅克在拜訪好友之際亦不忘畫下當地的海岸風景。此畫構圖十分簡潔，前方大塊留白無疑地受到他剛參觀過的日本版畫的影響，用色亦十分簡

艾伯列：煙霧朦朧　1889年　油彩畫布　33×55cm　奧塞美術館藏

單，表現出一種既簡明又精練的純熟老道。

　　一八九一年三月廿九日秀拉過世，三月卅一日，安葬於巴黎拉歇茲神父墓園，席涅克與畢沙羅皆參加其葬禮。次日，畢沙羅寫信給其子露西安：「我看到席涅克為此大不幸十分哀痛。我想你說的有道理，點畫法已告終束。」

　　八月，席涅克開著新帆船「奧林匹亞」（Olympia）在布列塔尼的孔卡爾諾（Concarneau）拋錨下碇，好友費雷翁與勒‧孔特（Le Comte）與其為伴，他們參加了幾場船賽，獲得輝煌的成績，席涅克以「幸福得發狂」形容其喜悅。隨後，他以孔卡爾諾的海景創

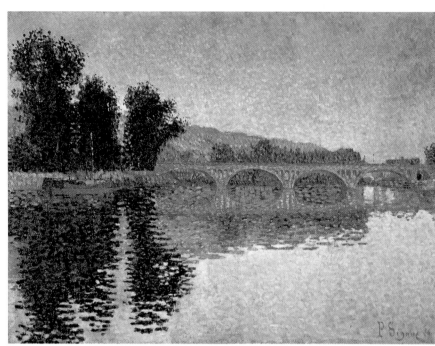

橋　1886　油彩畫布　33×46.5cm　東京伊撒文化基金會藏

康布勒市　1887年6～7月　油彩畫布　60×92cm　列日當代美術館藏

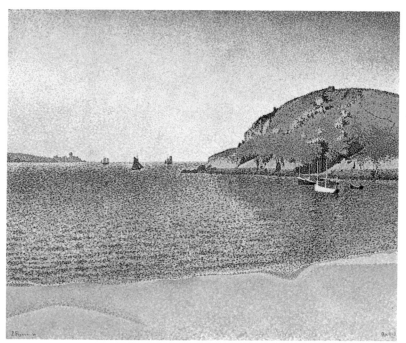

聖－卡斯特　1890年　油彩畫布　66×82cm　波士頓美術館藏

作了一系列共五幅的海洋風景畫。

　　畫家選擇相同景點，在不同時間作畫，第一幅為〈孔卡爾諾：
早晨的寧靜〉，晴朗安靜的早晨，上百艘大大小小的沙丁漁船張開
風帆，緩緩駛離漁港，準備開始辛苦的工作，剛昇起的太陽，將淡
淡的藍天泛白，寧靜的海洋、粼粼的波光，似乎可以感受到早晨清
涼的海風微微吹來，舒服極了！淡雅的色彩，露著同樣的清涼。而
〈孔卡爾諾：傍晚的寧靜〉，畫家則選擇往後退取景，畫面前方露
出一塊陸地，覆滿綠草的斜坡和海岸的岩石讓構圖、形式與色彩皆
變得較為複雜，遠方的漁船有如樂譜一般，奏著和諧的旋律。黃昏
的夕陽，將天空染成淡淡的金黃。和地中海強烈的陽光相較，北方
布列塔尼的陽光是較為柔和的，畫家筆下的海景，同樣地充滿著安
詳寧靜的氛圍，卻帶著一股清新與涼意。

　　〈孔卡爾諾的沙丁漁船〉錯落的漁船，沉浸在一片金黃色的霞　圖見52頁
光之中，夕陽剛剛沉落於大海，絢麗中透露一種諧調與寧靜，蕩
漾的水波，由深藍至淺藍，金黃至橙紅，變化多端，席涅克對於

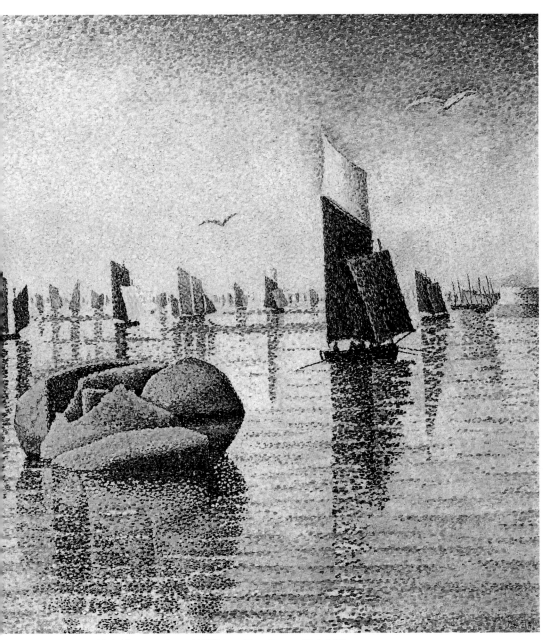

孔卡爾諾：早晨的寧靜　1891 年　油彩畫布　65 × 81cm　私人收藏

色調層次及光線變化的掌握之獨到令人讚賞！而〈孔卡爾諾：早晨的寧靜〉及〈孔卡爾諾：傍晚的寧靜〉更展現他對於晨曦及夕陽光線照映於海面和岩石的細微變化之掌握，我們彷彿感覺到微微的海風，透著沁涼，點點帆影有如詩篇的韻律，飄來陣陣優雅的海洋之歌，令人陶醉其中而難以忘懷。筆者數次參觀席涅克在巴黎大皇宮的回顧展，總忍不住在此三幅並列的作品前流連徘徊，雖然眾多的參觀者讓展覽廳氣息混濁，然而面對著這一系列的海洋樂音，讓人頓時清涼、沉靜下來。豐富的音樂抽象詩意，讓這幾幅作品在一八九一年「二十沙龍」展出時即獲得多方好評，「和諧的海洋交響樂曲，沉浸在華麗的諧和之中，迷惑著我們的視覺」。「……清澈的水、透明清朗的空氣、細波中光線的變化，和那逐漸消失的地平線，達到一種不可思議的準確性和神奇的幸福感。」畫家很顯然刻意去經營繪畫中的音樂抽象詩意，在初次展出時，即以樂章之名做為畫作的副標題。這一系列作品顯現席涅克對於分光技法的運用已達到爐

孔卡爾諾：傍晚的寧靜　1891年　油彩畫布
64.8×81.3cm　紐約大都會美術館藏

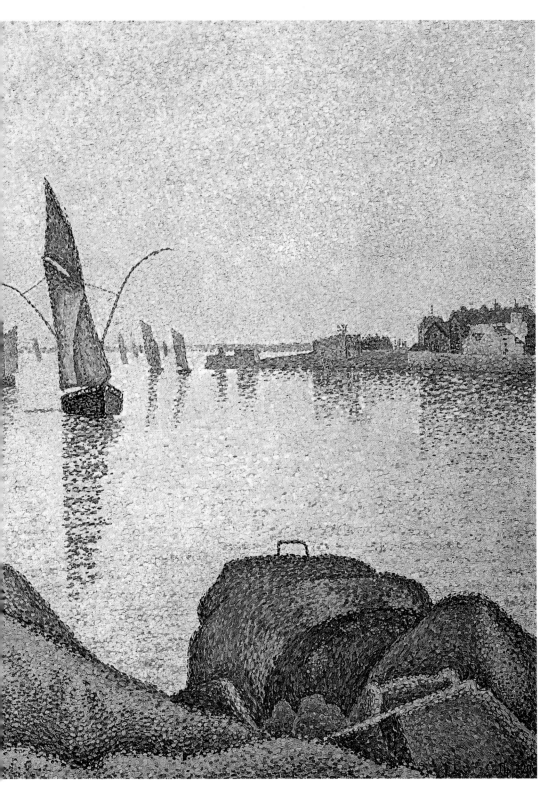

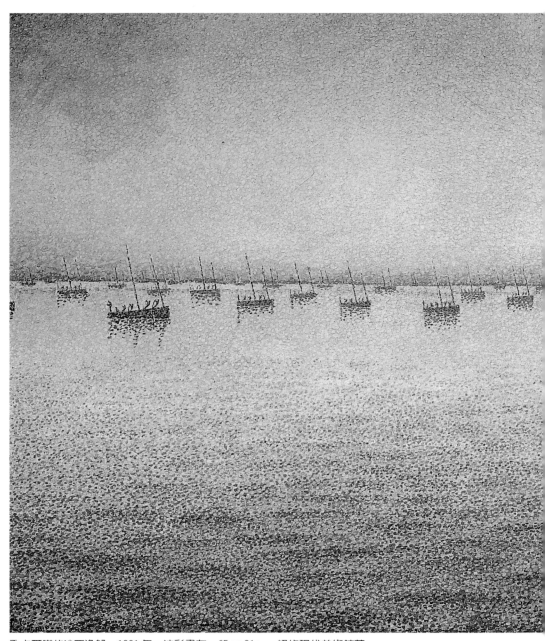

孔卡爾諾的沙丁漁船　1891年　油彩畫布　65×81cm　紐約現代美術館藏

火純青的境地，更創造了他個人藝術成就的巔峰，這一年，畫家僅廿八歲。

可惜的是，透過印刷的作品完全無法表現其細緻重疊的筆觸和色彩的厚度與質感，面對原作，您可以湊近看畫家如何處理其筆觸及色調，再拉開「鏡頭」選擇恰當的距離看整幅畫面的構圖與協調感，完全沒有輪廓線條的畫作都可清晰地呈現物體的形貌，觀眾的視覺做了最後將色塊混合的工作，而這個步驟卻很難在複製的印刷品中精確地施行。因此，有機會面對新印象主義繪畫原作時，應多加把握時機，仔細地找不同距離、角度細細觀賞。

聖 - 托貝港：一八九二至一九○○年畫風轉變時期

秀拉逝世後，新印象主義的未來落在席涅克的肩上，席涅克當然也體認到這一點。具有豐富策展經驗及文筆簡練的他，一方面為秀拉策畫回顧展、整理他的筆記和言論，一方面則逐漸擺脫秀拉的籠罩光環與影響，將新印象主義帶向一種較為個人化的發展方向。

年少時即愛上張帆遨遊的他，駛著佈滿勝利旗幟的「奧林匹克號」從布列塔尼半島沿著法國西海岸來到波爾多，再取道南法的運河（Canal du Midi）來到地中海岸。歷經一個多月的航行與停泊，於一八九二年五月初抵達聖 - 托貝港（Saint-Tropez）。這個饒富普羅旺斯地方色彩的小鎮有個迷人的港灣，一離開城鎮就是松樹林立、玫瑰盛開的自然美景，丘陵起伏、山巒環抱，到處是入畫的好題材。席涅克在寫給他母親的信中提到：「昨天我安頓下來，沉浸在喜悅之中。離城鎮只五分鐘的距離，環繞在松樹與玫瑰林中，我找到一間漂亮且帶家具的鄉間小屋。廚房、餐室、兩個房間、衛浴、陽台間、古井及絕妙的花園，這全部一個月只要五十五法朗——乾淨且非常舒適。屋前即是海灣金色的沙岸，藍色的波浪沖擊著、消失在一個小小的沙灘上，我的沙灘……而奧林匹亞號即拋錨停泊於此……。遠處，是摩爾山脈（Maures）及艾斯特雷爾山（Esterel）的藍色群山輪廓——在這兒，我有一輩子畫不完的題材，在這兒，我剛剛找到了幸福。……」言語之間，

席涅克透露著難掩的興奮與喜悅，他深深地愛上聖 - 托貝港，並且定居下來，除了重要事務與展出，以及每年在巴黎舉行的「獨立藝術家協會」畫展，因爲身爲策展人之一，他不得不北上巴黎之外，其他的時間，席涅克都待在聖 - 托貝港作畫、張帆遨遊於蔚藍的地中海。

席涅克仍採取分光技法畫油畫，只不過他所使用的色塊較爲自由、粗放，色彩也愈來愈明亮、鮮豔，整個畫面跟著活躍起來。這樣的改變，無疑地與地中海的熱情與陽光有關。

對於當時年輕的新印象主義畫家而言，繪畫的現代性特徵主要表現在對城市及其郊區或者娛樂場所之描繪，但是席涅克則遠離巴黎的繁華與塵囂，隱居在聖 - 托貝港的松林之中，畫漁船、畫海景、畫普羅旺斯的樹林與風景。

對於光線掌握獨到的席涅克，選擇短暫而美好的夕陽西下時刻來描繪聖 - 托貝港的美。由城鎮後方的松林望去紅瓦屋頂和教堂的尖塔，海灣上點點帆影，遠方起伏的群山倩影，天空、山巒、海洋、陸地，皆被染成醉人的金黃與橙紅。畫家顯然對此畫相當滿意，曾多次展出，並且將其與畫家好友克羅斯交換他的〈農莊夜色〉。一八九一年，克羅斯至地中海岸的卡巴松（Cabasson）定居，席涅克曾於是年年底寫信給他，表達其欣羨之意，次年初夏，席涅克亦加入克羅斯隱遁的陣營，他們倆人經常結伴出遊、寫生、作畫，也因此留下不少題材、背景相同或相似的風景畫作。

和白天強烈的陽光相較，黃昏時刻的大氣變化讓地中海岸的色彩、光線絢麗迷人、風采萬千。剛沉落於海中的夕陽、霞光，將天際、海面染成火紅、金黃，爲了捉住這瞬息萬變的色彩與光線，水彩和油畫速寫成了不可或缺的準備工作，在聖 - 托貝港時期，水彩因爲寫生攜帶方便，席涅克逐漸放棄直接在戶外畫油畫風景，而是以水彩寫生爲底，在其工作室中另行「構圖、創作」。這和他於一八九四年開始閱讀德拉克洛瓦日記不無相關，他並且著手草擬《從德拉克洛瓦到新印象主義》一書的著作，由藝術史學的觀點，思考當代和前人之藝術，此書於一八九八年完成並開始發表。德拉克拉瓦曾說：「大自然只不過是一本辭

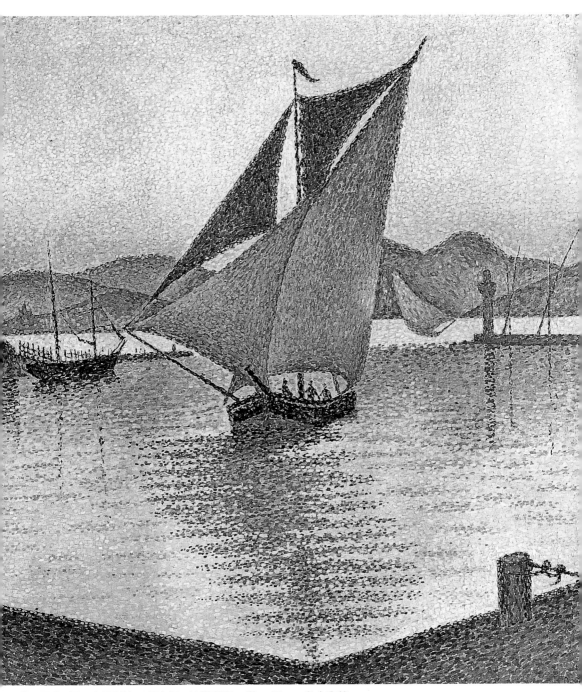

港口日落（聖－托貝港） 1892年 油彩畫布 65×81cm 私人收藏

城市日落（聖－托貝港）1892年　油彩畫布　65×81cm　日本宮崎市美術館藏

典……，我們從那裡尋找字的涵義……，我們從那裡摘錄構成句子或故事所需的要素，但是，從來沒有人將辭典當做是一篇文章，尤其是從字句的詩意來看。」

　　在聖－托貝港時期，席涅克面臨風格轉變的考驗，也面臨許多矛盾。一方面他的風景畫構圖愈來愈簡單、點觸愈來愈粗放；一方面他似乎因為感受到繼承秀拉遺志的使命感，開始著手創作他所不熟悉的大幅人物作品，並且以當時盛行的「新藝術」（Art Nouveau）濃厚的裝飾風和阿拉伯花草式曲折線條來處理畫面，這些嘗試多未獲得佳評。一八九六年，席涅克決定放棄人物作品的嘗試，專心致力於風景畫，並且擺脫秀拉的陰影，發展屬於個人的風格。

城市日落（聖－托貝港）
（局部）1892年
油彩畫布　65×81cm
日本宮崎市美術館藏
（右頁圖）

雙桅橫帆船 1895年 水彩、石墨、羽筆、黑墨 27×21cm 巴黎海軍博物館藏

　　〈聖-托貝港的屋子〉以簡單的平行與垂直幾何線性構圖，將
畫面的主角留給色彩，白天強烈的陽光將藍天反白，黃色調的牆
面和紅瓦、水面的房子倒影，畫家企圖將色調加強到極致。一八
九三年〈懸掛彩旗的單桅帆船〉及一八九五年的〈紅色浮標〉皆
以聖-托貝港的房子做背景，簡單的直線條構圖，讓水中倒影和
色塊點觸成為畫面主角。

　　此三幅海港圖皆多次展出，且佳評不斷，同時亦獲藏家青睞。
〈聖-托貝港的屋子〉由巴黎參議員丹尼斯・科尚（Denys Cochin）
所典藏，這位大收藏家典藏馬奈、梵谷及塞尚等人的作品。〈懸

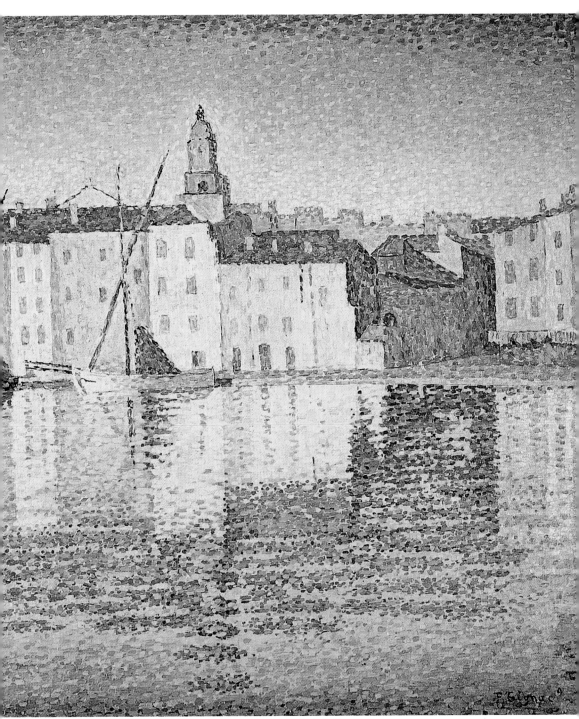

聖－托貝港的屋子　1892年　油彩畫布　46.5×55.3cm　私人收藏

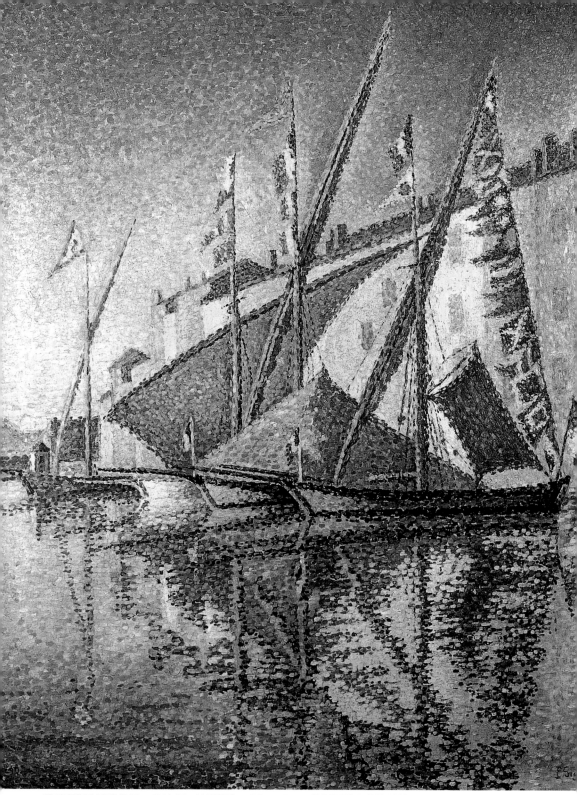

懸掛彩旗的單桅帆船　1893年　油彩畫布　56×46cm　德國佩塔市美術館藏

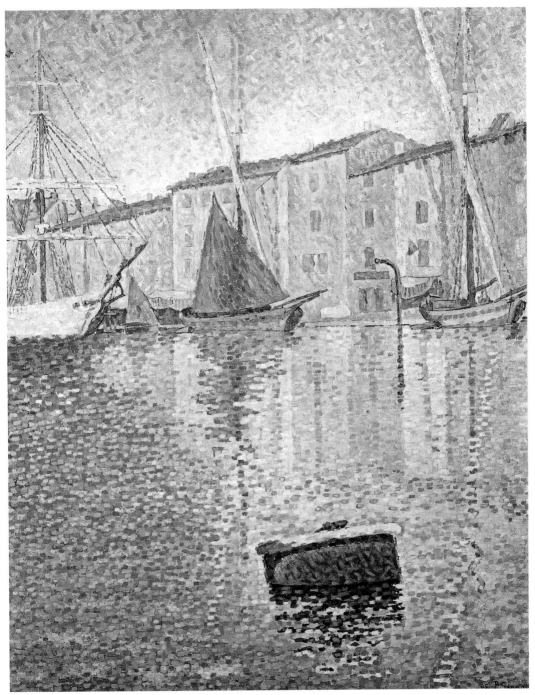

紅色浮標　1895年　油彩畫布　81 × 65㎝　奧塞美術館藏

聖－托貝港港口　1895年　水彩、羽筆　21×27cm　私人收藏

掛彩旗的單桅帆船〉則於一九一○年由德國烏佩塔市美術館
（Musée de Wuppertal）所購藏，此乃席涅克首件進入公立典藏的作
品，兩年後法國政府則向畫家收購〈亞維儂夜色〉一作，由奧塞美
術館所典藏。至於〈紅色浮標〉則於一九五七年進入奧塞美術館。

　　陽光普照下的聖-托貝港風情萬千，地中海的炎炎夏日，午後
的雷陣雨時常來得又急又快，蔚藍的天空一會兒已是烏雲密佈，
港邊的一排屋子在烏雲籠罩下，顯得特別地白，一艘漁船張帆匆
匆地駛進漁港避風浪，白色的帆和白色的屋牆一樣泛著白光，整
個小鎮籠罩在一種恐怖的氛圍之下。席涅克顯然被這特殊的景致
所震，他在一八九五年六月十日的日記中寫下他的感受，並且在
數張水彩速寫之後，畫下〈暴風雨〉這幅小油畫。和先前的作品
相較，我們不難發現其畫風的改變，秀拉式的小圓點筆觸不見
了，取而代之的是較為簡化、粗獷、方正的筆觸，讓其作品呈現
出一種鑲嵌畫般的特殊視覺效果。簡單的幾何性構圖，賦予此畫
獨特的現代性。

　　同時期的〈聖-托貝港：燈塔〉構圖簡化，筆觸更為大膽明

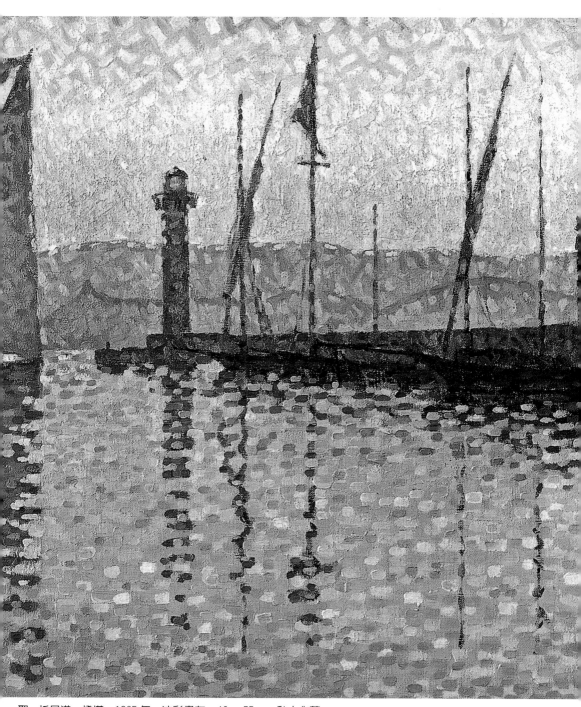

聖-托貝港：燈塔　1895年　油彩畫布　46 × 55cm　私人收藏

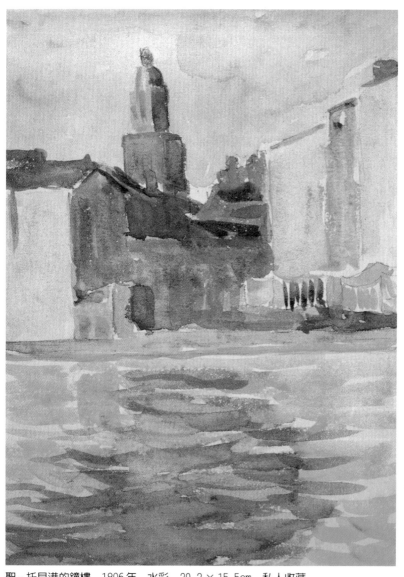

聖－托貝港的鐘樓　1896年　水彩　20.2×15.5cm　私人收藏

快，不同於暴風雨前的昏暗緊張，陽光下的聖-托貝港又是一幅色
彩絢麗的地中海風情畫。這兩幅作品特別獲得德國藝術的青睞與收
藏，庫特‧艾爾曼（Hurt Herrmann，1854～1929）不僅採納新
印象主義，並且成為該畫派在德國的代言人和傳播者。一九〇二
年，他與席涅克在巴黎相會，其夫人蘇菲並且著手席涅克之《從德
拉克洛瓦到新印象主義》一書的德文翻譯，於次年在德國發行。

卡尼比埃的笠松　1897 年　油彩畫布　65×81cm　聖－托貝港，阿儂西亞德美術館藏

聖－托貝港：平台
1898 年油彩畫布
72.5 × 91.5cm 都柏林，
國立愛爾蘭美術館藏

兩株柏樹　1893年　油彩畫布　80 × 64cm　庫拉－穆勒美術館藏

除了海港風景畫，席涅克初到聖-托貝港時，也曾以地中海岸

圖見70頁

具代表性的樹種入畫：〈兩株柏樹〉、〈法國梧桐〉以及〈義大利五針松〉是爲一八九三年的代表作。提到柏樹，很自然地讓人聯想到梵谷的柏樹林，尤其是席涅克在荷蘭畫家悲劇性地結束自己年輕生命的前一年（1889），曾途經阿爾城拜訪當時在精神病院療養的梵谷。梵谷的柏樹充滿扭曲不安的焦躁與悲劇特性，而席涅克的柏樹則高高地聳立在一座別墅莊園的大門後，像是兩個高大憨直的守門員，被來自北方強烈的密斯托拉風吹彎了腰，晴朗的藍天佈滿快速移動的白雲朵朵，耀眼的黃土大道則被捲起飛揚的塵土。簡單的構圖對比下，色彩的重要性愈加突顯。一九一三年，當畫家梵·德·韋爾德（Van de Velde）參與庫拉-穆勒（Kröller-Müller）典藏計畫時，一口氣收藏了席涅克十多幅畫作，他特別青睞席涅克構圖簡單、色彩強烈、充滿現代感的作品。

藝評家弗朗斯娃茲·卡鄉（Françoise Cachin）將〈法國梧桐〉一作與日本浮世繪版畫家葛飾北齋（Hokusai）之竹林中遠眺富士山的景致相比較，認爲此作構圖充滿日本風味與現代性。而其友人兼其傳記作者喬治·貝松（George Besson）則認爲〈法國梧桐〉爲席涅克的代表傑作之一。梧桐乃法國南部最常見的樹木，不論是河畔、鄉村道路、公園或廣場都能見其身影，梧桐生長快速，樹身高大，其葉茂密，很適合夏日豔陽高照的法國南方。席涅克對於熟悉的梧桐樹林觀察入微，彎彎曲曲的樹幹充滿裝飾性，逆光中更突顯其輪廓的線條性，樹葉的陰影映照在金黃色的陽光下呈現出紫色。寧靜的午後只有一孤寂的身影獨坐在公園的長椅上。

席涅克用色最鮮豔大膽的作品

圖見73頁

〈帆船與松樹〉可說是席涅克作品中用色最鮮豔大膽的一幅，線條簡約而自由，紅綠、藍黃的強烈對比皆十分地「野獸」，無怪乎馬諦斯會受其吸引而遠至聖-托貝港向前輩討教。一八九四年，席涅克放棄油畫的風景寫生，希望其作品朝向個人化、多樣化的方向發展，自由與和諧成爲其創作的最大目標。他說：「多

法國梧桐　1893 年　油彩畫布
65 × 81cm　美國匹茲堡，
卡耐基學院美術館藏

巴辛灣　1896年　油彩畫布　41.1×55cm　日本寶露美術館藏

奧塞的橋　1902年　油彩畫布　73.2×92.2cm　日本寶露美術館藏
帆船與松樹　1896年　油彩畫布　81×52cm　私人收藏（右頁圖）

諾利岬角　1898年　油彩畫布　92×73cm　科邦基金會藏

年來，我一直努力地以科學經驗向別人證明：這藍色、黃色、綠色皆是來自大自然的顏色。現在，我則很高興地告訴他們：我之所以這樣畫是因爲我認爲這樣的技法最能夠達到和諧、光線、色彩三者之極致。」席涅克的作品在聖-托貝港時期找到屬於他個人的風格，邁向自由、奔放、裝飾性與抽象化等特色發展。

人物畫相當稀有

席涅克是一位十足的風景畫家，人物畫在他的作品中相當稀有。席涅克之所以嘗試人物畫，尤其是大尺幅的人物畫，無疑地是因爲受到他的好友兼導師秀拉的影響。秀拉和席涅克的相遇，註定了席涅克繪畫風格的大轉變，同時也讓他長期處在秀拉的光環與陰影下。一般的歷史評論，經常將秀拉視爲新印象主義的開創者及領導者的天才型人物，而席涅克則是一位模仿者或是忠實的信徒，而當代的藝術史學家，則企圖爲席涅克重新定位，賦予他「新印象主義繼承者」的地位。我們無法磨滅秀拉對其創作的具體影響，然而經過十年的歷練，席涅克終於擺脫秀拉的陰影，找到他個人的風格，這在「聖-托貝港」系列後期的作品明顯易見。

秀拉對於其「新印象主義先驅者」的地位十分在乎，一八九〇年藝評家費雷翁在一篇文章中討論席涅克的繪畫藝術，文章中並未提及秀拉。秀拉對此忽蔑頗不以爲然，特地致涵給費雷翁，圖見76頁告知他席涅克的〈製帽女工〉一作剛開始時是以古典手法處理，後來因爲看到其〈大碗島的星期天〉作品之後，才又以點畫技法處理〈製帽女工〉一畫，並且從此成爲「新印象主義」的成員。

〈製帽女工〉乃席涅克從事繪畫創作以來尺幅最大的一件作品（116 × 89cm），其野心可見一斑，前衛性的處理手法，一反其過去的畫風，秀拉的影響顯而易見，此畫參加一八八六年的獨立沙龍展，大多數的藝評家認爲他追隨秀拉的腳步，費雷翁則稱讚此作爲「有系統、具示範性的新式表達手法典範」。平面化的處理、靜止不動的畫面、細膩的點畫技法、繁複的細節，讓此畫充滿裝飾性。

製帽女工　1885～1886年　油彩畫布　116×89cm　蘇黎世布爾勒基金會藏

閱讀的女子　1887年　油彩、木板　26.5×17.4cm　奧塞美術館藏（右頁圖）

〈閱讀的女子〉乃一八八七年所繪的一幅小油畫，畫中的模特兒為貝特‧羅勃列斯，我們可以明顯看到此畫與一八八三年的〈紅絲襪〉之間的差異，不論是色彩或物體的輪廓都像是經過精密計算一般，完全是受到查理‧昂利色彩及形式理論的影響。

繼〈製帽女工〉之後，席涅克以同樣尺寸製作〈用餐室〉，描繪現代生活的室內景象。昏暗的室內光線，一位中年女子背著光正舉杯啜飲咖啡，側坐的長者手持雪茄，女佣人則手中拿著報紙；席涅克以其爺爺和母親做為模特兒，描繪印象派畫家所偏愛的中產階級生活景致。窗外明亮相對於室內昏暗、凝滯的光線，人物彷彿靜止不動，就如同畫中三人莫不相干、毫無交會的表情與僵硬氣氛一般。此畫，席涅克表現其對於物體光線、輪廓的處理已有不錯的掌握。畫家畢沙羅對於此畫相當滿意，認為席涅克的分光技法大有進步，並且對於一些評論家對此畫未提隻字半語甚表不滿。此畫參加一八八七年布魯塞爾的「二十沙龍」展，渥特爾（Wauters）以嘲諷的口氣寫道：「繼秀拉的大碗之後，席涅克的小杯子，……」不過，其他的藝評家多半給予好評，保羅‧亞當對於此畫光線細微的變化掌握得道十分讚賞，朱利‧克里斯朵夫則認為席涅克對於布爾喬亞生活化的

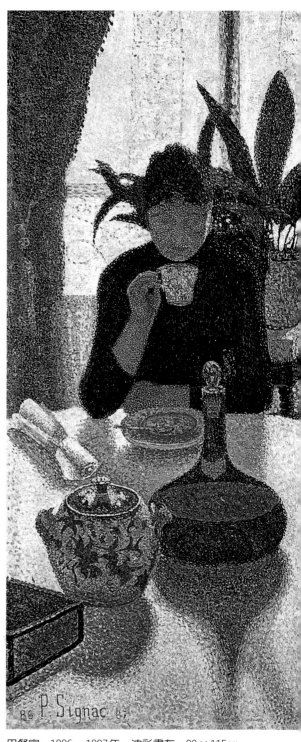

用餐室　1886～1887年　油彩畫布　89×115cm
庫拉－穆勒美術館藏

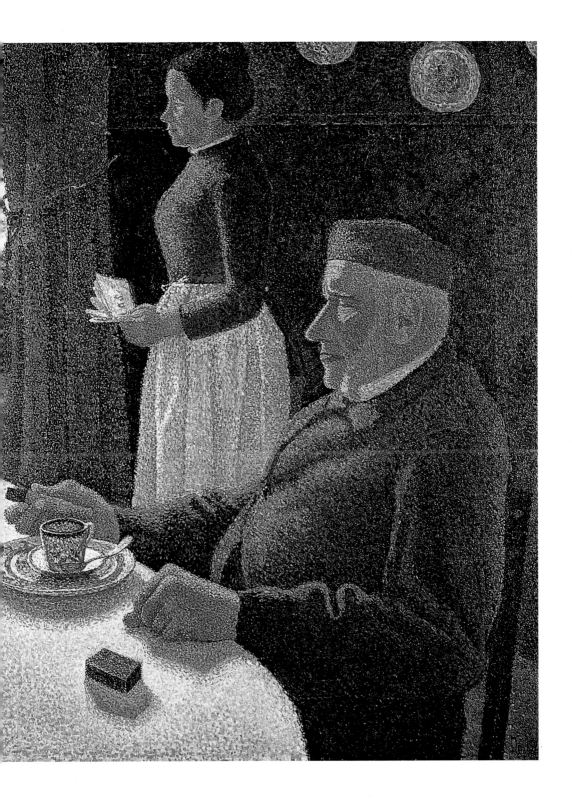

一面觀察入微，其細膩的描繪可比一位傑出的小說家。而畫家本人對於此畫顯然十分滿意，他以細點素描的手法將此畫發表於《現代生活》雜誌。

室內人物作品〈用餐室〉獲得諸多好評，鼓舞著席涅克於一八八八年冬天著手更大尺幅的人物作品〈星期天〉，一幅生活化的畫面，卻透露著特別的訊息：一對婚姻關係破裂的夫婦。整個畫面沉重繁複到令人窒息的地步，背對背的夫妻似乎已無話可說，先生撥弄著壁爐的炭火，妻子則撥開窗簾探看窗外的景物，似乎期望著逃離這個令人窒息的監牢，期盼著窗外開闊自由的天空。先生腳下的地氈將客廳一分爲二，好似兩人之間無法踰越的界線與鴻溝，連貓兒都感覺到壓迫詭異的氣氛，刺刺地豎起牠背部和尾巴的毛。席涅克對於此畫的細節下了許多功夫，妻子裙擺的皺褶和地板的線條形成對襯，先生外套背部褶紋則和棕櫚葉相對應，袖子的褶紋和壁爐上的大理石雕飾相對應，貓兒聳起的背部線條則與地氈的圖案相對照……，一切都經過畫家仔細安排。先生椅背上一對親密的天鵝圖案，曾經是恩愛夫妻的縮影，而今卻成爲夫妻間破裂情感的嘲諷。此畫與秀拉〈大碗島的星期天〉愉悅氣氛、明亮的光線恰恰相反，席涅克爲此畫作了系列的素描、小幅油畫，顯示他在構圖及細節上的用心，歷經兩、三個冬天才完成此一畫作。然而，席涅克此畫在一八九〇年的獨立沙龍展並未獲得好評，就連一九六三年的個人回顧展也未獲得青睞，藝評家多半認爲「令人窒息的氣氛、陰暗的色彩、僵硬的人物……」。的確，這樣的主題並不討喜，然而平心而論，畫家想要傳達的訊息卻十分明確，不失爲成功之作。

十九世紀後半葉，日本風席捲巴黎藝壇，印象派藝術家與日本浮世繪有著深厚的淵源，而著重裝飾的「新藝術」則在世紀末成爲藝術主流，建築、室內設計、家具用品、繪畫、雕塑……皆受其主導。席涅克亦不免俗地受到影響，在一八九〇年代畫了幾幅裝飾性強烈的作品。這段時期相當短暫，卻留下幾件具代表性

星期天　1888〜1890年　油彩畫布　150×150cm　私人收藏

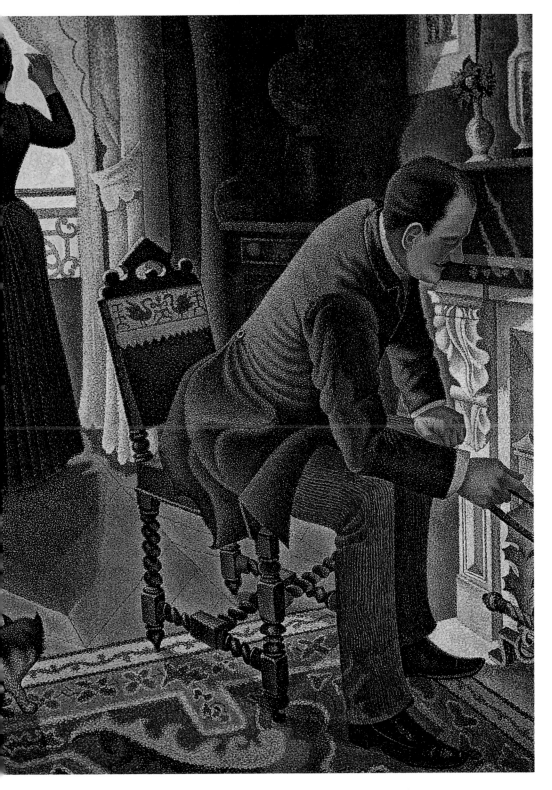

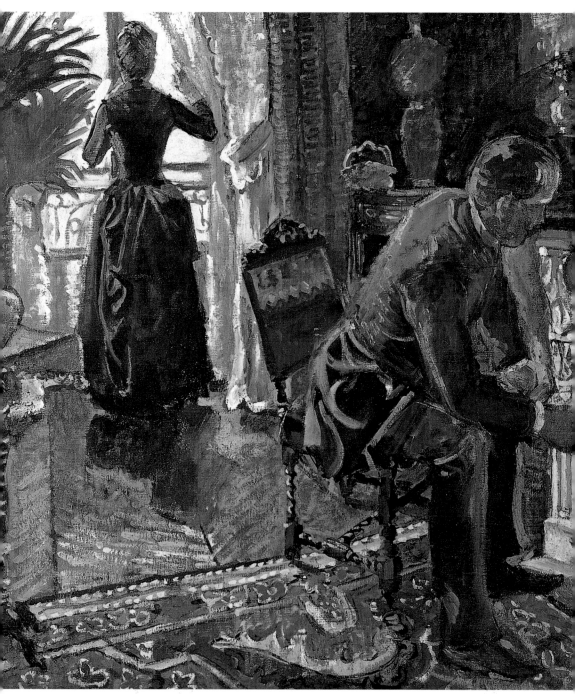

為〈星期天〉所作草圖　1889年　油彩畫布　65×65cm　私人收藏

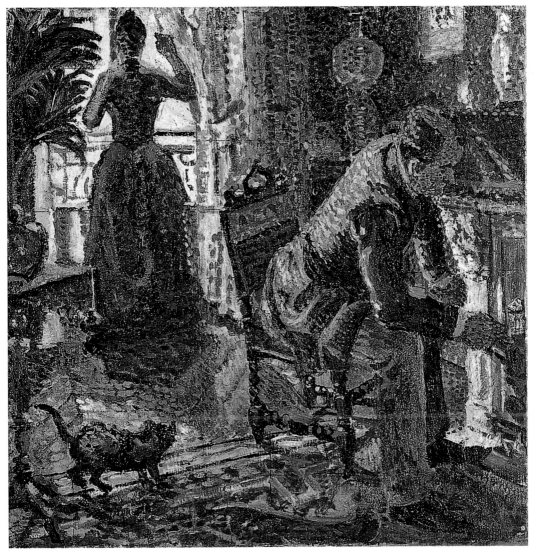

為〈星期天〉所作最後草圖　1889年　打格子、油彩畫布　33×33cm　私人收藏

　　的人物作品。

　　菲利斯・費雷翁乃十九世紀末法國文壇相當引人注目的神奇
人物。為了溫飽，他在戰爭部從事公文擬稿的工作，然而他本身
是位無政府主義者，為此還曾被懷疑是一八九四年巴黎一起暗殺
總統爆炸事件的主導者而遭拘押，後來被證明無罪獲釋。他擔任
數本文學和藝術雜誌的推展人，同時也是當代重要的藝評家，發
掘秀拉、席涅克、藍波（Rimbaud）等人。他是第一個發展「新印

象派」一辭的人，一八八六年他在一篇文章中提到：「老實說，新印象派的技法需要特別敏銳的眼力。」

他是席涅克最親近的朋友之一，兩人經常出入象徵主義文學的聚會，一八八四年相識，基於對查理·昂利之科學美學的共同愛好，以及對於秀拉及竇加藝術的欣賞，兩人很快地成為知交。一八九〇年，他為席涅克撰寫其第一篇傳記時年僅卅，而席涅克只有廿七歲，昂利則是卅一歲。三個意氣風發、各有所長的年輕人因為共同的理念而合作，然而席涅克及費雷翁後來因為覺得昂利的理論過於嚴苛而限制了繪畫的自由性，逐漸與其保持距離。「昂利那些專門術語上的要求對於我而言有點過於極端，我們是在工作室而非實驗室！」費雷翁在一封信中對席涅克如此寫道。席涅克則對於其傳記十分滿意，要費雷翁不必太在意昂利的批評。傳記的開頭這樣寫著：「這位畫家乃新印象主義年輕的光環……」，接著述說色彩理論以及席涅克的繪畫中如何運用這些理論，以期達到色彩及線條的和諧性，卻又不受理論的限制與奴役。這篇傳紀於一八九〇年發表於《現代人》雜誌。

對於其生平第一篇傳記，年輕的席涅克對於作者深表感謝與讚賞，並且提議以繪畫為費雷翁作真人大小尺寸的畫像，作家一口氣答應並且顯得興致勃勃。是年年底，費雷翁至畫家巴黎的畫室當肖像模特兒，一切進行得非常順利，一張鉛筆素描

費雷翁畫像　1890～1891年　油彩畫布
73.5×92.5cm　紐約現代美術館藏

加上一張油畫習作即完成，費雷翁側身站立，削瘦而十分有個性的輪廓突顯其特性，下巴蓄著一撮山羊鬍，身著入時的黑西裝及棕栗色外套，一手持高帽子和拐杖，一手拈花，一副十足的巴黎上流社會風流人物。稍後，畫家羅特列克、威雅爾及秀拉也都曾爲其作畫像。

至於肖像的背景，畫家顯然是經過較長時間的琢磨與研究才完成，其螺旋形的構圖靈感主要來自畫家所收藏的一張日本木版畫，可能是一張和服衣料的圖案，席涅克企圖將新印象主義畫家眼中現代化的象徵元素：科學與日本風做一綜合。

次年春天，此畫於獨立沙龍展出，卻未獲致好評，多半認爲「平淡、生硬而不柔和」，即使如此，費雷翁仍將此畫珍藏一輩子，這是他們兩友誼的象徵，是昂利科學理論的示範。此畫乃席涅克作品中裝飾性、日本風及抽象性最強烈的代表作。

原標題爲〈梳妝室的花草圖案〉一作，畫的是一位梳妝婦女，其裝飾特性十分清晰地傳達給觀眾。這幅畫同時也是席涅克唯一的「彩色蠟畫」技巧嘗試作品。一八八〇年代，查理‧昂利發現古老的「彩色蠟畫」十分穩定，歷經數世紀仍能保持色彩豔麗如新，不像油畫的某些色彩過不了幾年就變了樣，並且不容易惹塵埃、遭蟲蛀及變潮；諸多的好處使得昂利大力提倡，並且爲文仔細介紹其使用方法，供畫家參考。一八八四年畫家克羅斯與昂利協定，開始大量使用彩色蠟畫創作；一八九〇年底席涅克則寫信告訴友人克羅斯其嘗試彩色蠟畫的意願，經過多番練習，席涅克於一八九二年完成〈梳妝婦女〉一作。彩色蠟畫雖然持久不變，但是創作過程繁複而緩慢，每一筆觸都需經過加熱才能畫到畫布上，席涅克以其女友貝特做爲模特兒，由背部取景，描繪其梳頭的景象，鏡中反照的人物五官模糊，是貝特刻意匿名的保守作風，其構圖強調對稱性，不論是人物、手勢、衣服、牆上的日本國扇、梳妝台上的瓶瓶罐罐都是成雙入對，裝飾性十分強烈。有趣的是，同一時期秀拉及克羅斯也都曾以其女友梳妝爲主題入畫。

相對於其風景畫的成功與純熟，席涅克的人物畫多半不獲好評，席涅克自己也非常明白這一點，知道自己是屬於風景畫家行

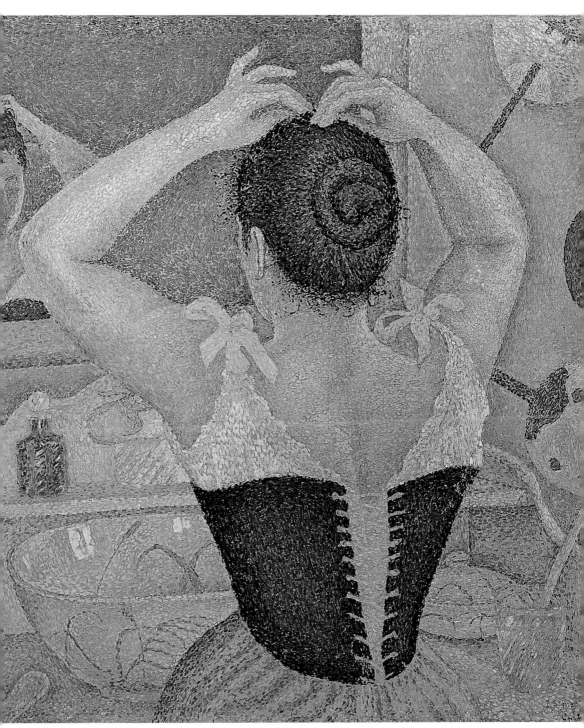

梳妝婦女（梳妝室的花草圖案）　1892年　上光蠟、畫布　59×70cm　私人收藏

列。一八九二年初夏，席涅克抵達聖 - 托貝港，面對眼前美不勝收的自然美景欣喜若狂，然而這一年他卻又開始著手一幅前所未有的大尺幅人物畫，高約兩公尺，這似乎有些吊詭而不合邏輯，不過仔細分析，席涅克做這樣的選擇是有他的道理存在。十九世紀末裝飾繪畫當道，在新印象主義眾多畫家之中，只有秀拉擅長壁畫式的人物裝飾繪畫，一八九一年秀拉驟逝，新印象主義繪畫一下子失去了重心，席涅克有感於新印象主義的未來落於自己的雙肩，擔子雖沉重，也必須要扛起來。另一方面，他十分欣賞法國大壁畫家皮維斯‧德‧夏凡尼（Puvis de Chavannes）的作品，唯一覺得美中不足的是畫中的光線太暗，他認為裝飾繪畫最大的使命是為一棟昏暗的建築內部帶光亮。於是，他選擇明亮的聖 - 托貝港做為背景，創作〈井邊汲水女子〉大幅裝飾畫。

圖見 90、91 頁

　　此畫於一八九三年的獨立沙龍展出，惡評不斷，查理‧索尼耶寫道：「這是個很悲慘的試驗！」而這還不是最糟的評語。平常支持他的藝評家面對這件古怪的作品，也似乎不知道該說些什麼，連費雷翁都保持緘默！古怪的構圖、生硬呆板的人物、過分理論化……是大多數的評論，而此畫的構圖，很顯然地受到秀拉晚期作品〈馬戲團〉的影響。

與出現在畫中的貝特公證結婚

　　一向以匿名方式出現在席涅克畫作中的貝特，一八九二年十一月七日與席涅克在巴黎第十八區市政府公證結婚，畢沙羅是其公證人之一。次年，席涅克夫人終於現身與觀眾打照面，畫家選擇〈持洋傘的女子〉做側面的戶外肖像，這令人立刻聯想到莫內的代表作以及秀拉〈大碗島的星期天〉中持洋傘的女子。畫家對其剛逝去的友人仍然充滿懷念之情，只不過秀拉的持傘女子衣著樣式簡單，而席涅克的持傘女子誇張而富線條性的衣袖、畫面左下角的花草圖案皆可看出此一時間受裝飾藝術的影響。近乎平面化的構圖，綠色與橘色、黃色與紫色的強烈對比色運用，幾何化的形式，讓此畫好比一幅彩色拼圖。

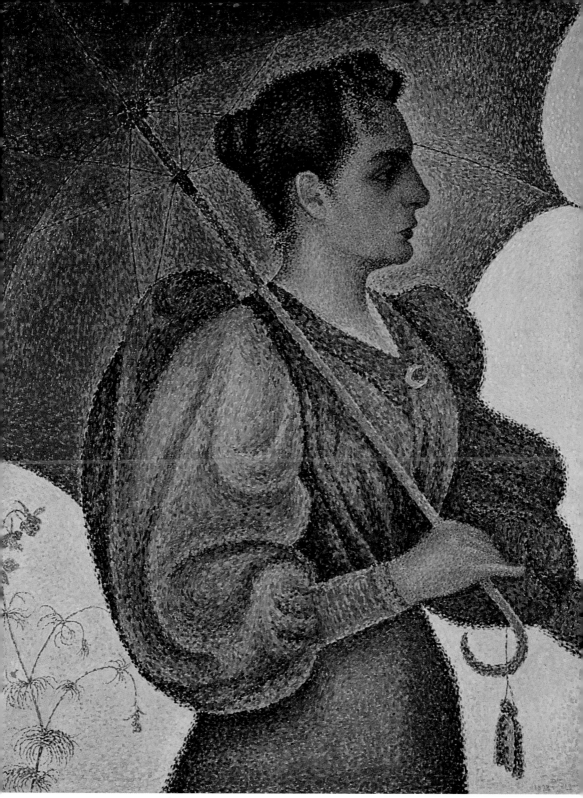

持洋傘的女子　1893 年　油彩畫布　82×67㎝　奧塞美術館藏

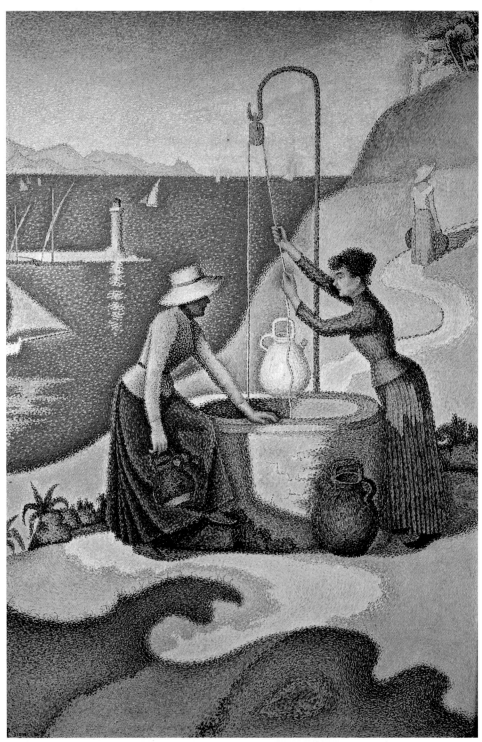

井邊汲水女子　1892年　油彩畫布　194.8×130.7㎝　奧塞美術館藏
井邊汲水女子（局部）　1892年　油彩畫布　194.8×130.7㎝　奧塞美術館藏（右頁圖）

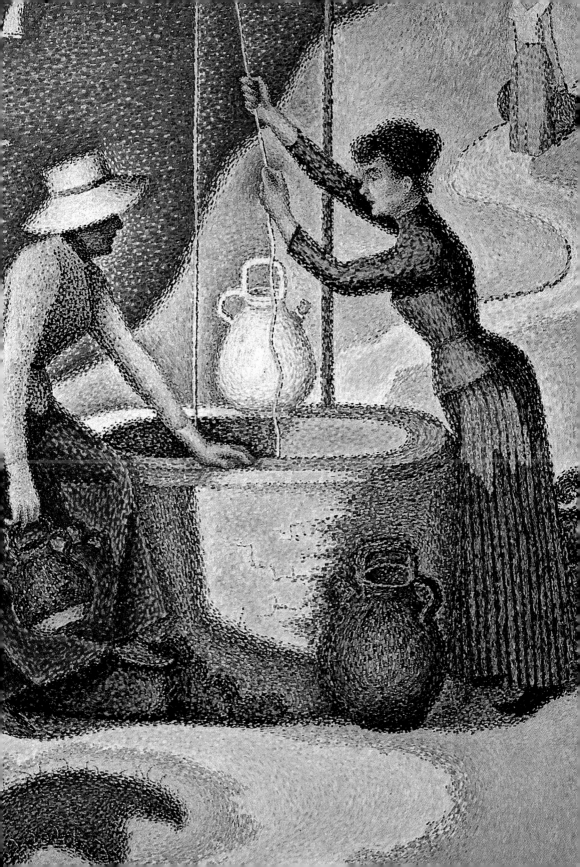

在決定迎娶貝特之時，席涅克曾寫信告知其母，信中提到貝特的長相特徵：「烏黑的秀髮、褐色的皮膚……，嬌小、豐腴……，半克理奧爾、半吉普賽典型；全世界最美的眼睛，既溫柔又善良，漂亮的下巴，……濃厚的中東特徵……和巴黎女人的小臉蛋完全不同。是藝術家們喜歡的創作類型。」雕塑家亞歷山大·夏潘帝雅（Alexandre Charpentier，1856～1909）於一八九一年爲她塑側面浮雕銅像。

裝飾畫〈井邊汲水女子〉雖未獲好評，席涅克並未洩氣，他循著既定的目標前進：「在屬於皮維斯及秀拉的系統之中，賦予裝飾畫新印象主義的表現力。」一八九三年夏天，一幅超大型壁畫的構想誕生，充滿「無政府主義」思想、政治意味濃厚，卻不畫悲慘或抗爭的畫面，相反地，席涅克希望表現的是一個充滿幸福的夢想時代，人們或休息、或工作、或遊戲，處於和諧時光之中。這樣的想法獲得畫家友人克羅斯的贊同，同時克羅斯則決定著手〈夜之歌〉的裝飾畫創作，與席涅克的作品相呼應。

著名大作〈和諧時光〉

〈和諧時光〉爲席涅克在一八九三至九五年之間完成的大作，圖見 96 頁長四百公分、寬三百公分，乃席涅克野心最大的一件作品，尺幅比秀拉的〈大碗島的星期天〉（305×205cm）要大許多。此畫又名爲〈黃金時期不在過去，而是在未來〉，節錄自《無政府主義者雜誌》中馬拉托（Malato）的文章，在畫家的心目中，黃金時代是一個理想的社會，田園詩一般的簡單生活。好一幅人間樂土的景致：陽光普照的地中海岸，氣氛和樂安詳，打鐵球的男子、恩愛相擁的情侶、逗著嬰兒的母親、種花摘果子的男人、摘花的少女、沉浸在書本中的男子、播種的農人、寫生的畫家……，各得其所、各得其樂，工作與休閒讓人得到身心的安適與平衡，彷彿是畫家心目中的理想國。背景的海港是畫家鍾愛的聖-托貝港，右後方大樹下左邊是圍著圓圈跳舞的人們，右邊則是一位長者對著年輕人傳授智慧之道。右邊的這一幕很顯然受到皮維斯·德·夏

為〈和諧時光〉所作草圖　1893年　油彩畫布　58.6×81cm　私人收藏

凡尼的裝飾畫〈休息〉中構圖的影響。

此畫充滿對秀拉的懷念之情，有藝評家認爲此畫可名爲〈地中海岸的星期天〉，言之有理。席涅克透過此畫，成功地將分光技法與裝飾繪畫結合，爲了準備此大作，他畫了無數的準備草圖，這些草圖幫助觀眾了解其創作過程，值得一提的是：畫面前方側躺、正在逗弄嬰兒的婦女爲席涅克夫人，而左方站立著、正在摘採無花果的男子則是畫家本人，如同庫爾貝（Gustave Courbet， 1819～1877）的〈畫室〉大畫中將自己的自畫像加入構圖之中。

對於席涅克而言，〈和諧時光〉只不過是他構想中一組政治性裝飾繪畫的第一件，他希望藉由繪畫表達他對於一個更美好的社會之期盼，另外三幅作品爲〈拉縴者〉、〈拆毀者〉及〈建築者〉。

94

為〈和諧時光〉所作習作，麗春花　1894年　油彩畫布　15.5×25cm　私人收藏

　　然而，這三幅作品只有〈拆毀者〉正式問世，其他兩件則無疾而終。〈拆毀者〉主角爲一位赤裸上半身的工人，在旭日剛東昇的早晨，高舉十字鎬，拆毀建築物，十字鎬的象徵靈感應該是來自於《反抗》雜誌中的一篇文章「給古老的舊社會建築一記結實的十字鎬……」，這幅作品乃席涅克所有創作中，政治意味最濃厚的一件。

　　一八九五年獨立沙龍展中，席涅克特別要求將〈和諧時光〉懸掛在八年前秀拉〈大碗島的星期天〉展出的地方，可見他對此畫期望很大，然而開展後，此畫並未獲得預期中的佳評與迴響，而是毀譽參半。

　　一八九七年底，席涅克希望將此畫贈予正在興建中的布魯賽爾「人民之家」，建築師爲新藝術的代表人物之一荷塔（Horta），

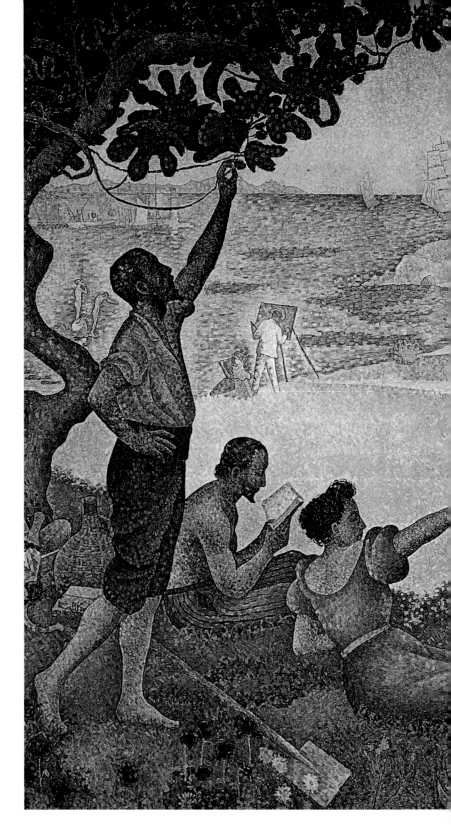

和諧時光
1893～1895 年
油彩畫布
300 × 400cm
巴黎蒙特勒伊市
政府藏

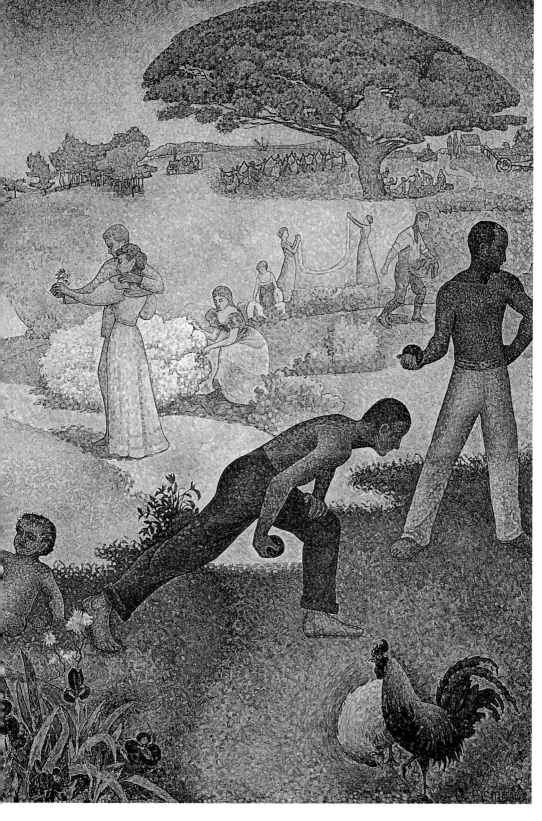

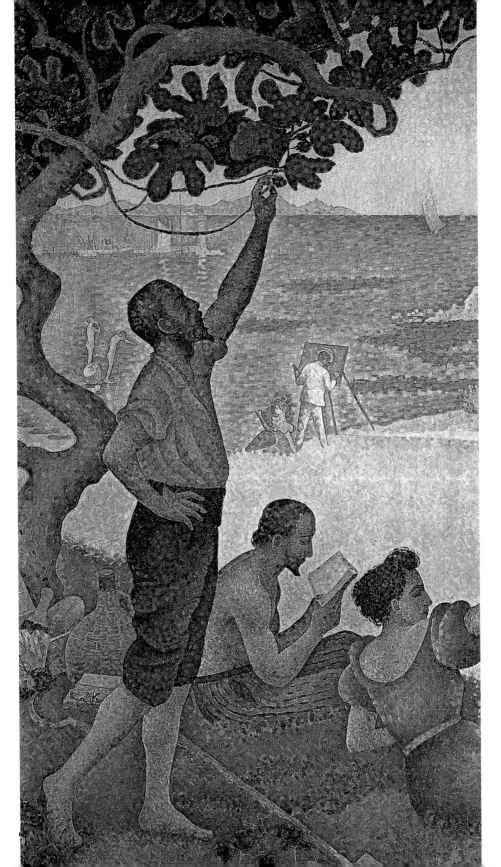

為〈和諧時光〉所
作習作，站立男
子　1894年
油彩畫布
25 × 15.5cm
聖 - 托貝港，
阿儂西亞德美術
館藏

和諧時光（局部）
1893～1895年
油彩畫布
300 × 400cm
巴黎蒙特勒伊市
政府藏（左頁圖）

100

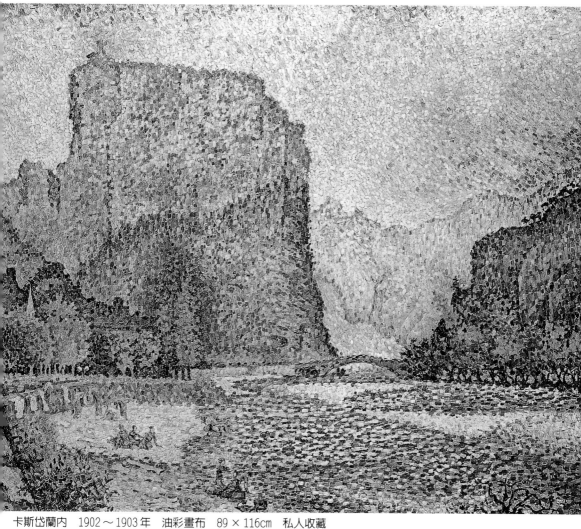

卡斯岱蘭内　1902～1903年　油彩畫布　89×116cm　私人收藏

為〈和諧時光〉所作習作
站立的玩球男子
1894年　油彩畫布
25×15.5cm
私人收藏（左頁圖）

然而這項建議並未獲得建築師熱烈的迴響。新藝術是一種總體藝術，建築師不止負責傳統的建築結構，還包括內部的裝飾細節，一件外來的作品很可能破壞了建築風格的整體性，面對荷塔的冷淡回應及拖延，席涅克於一九○○年底決定收回其贈予〈和諧時光〉的承諾。經過這番折騰，席涅克領會到，即使是裝飾繪畫，在裝飾意味濃厚的新藝術建築中，亦沒有立足之地，從此打消人物主題的裝飾繪畫創作，全心投入他所拿手的風景繪畫創作中。

　　一直到一九三五年席涅克逝世後，他的遺囑執行人爲〈和諧

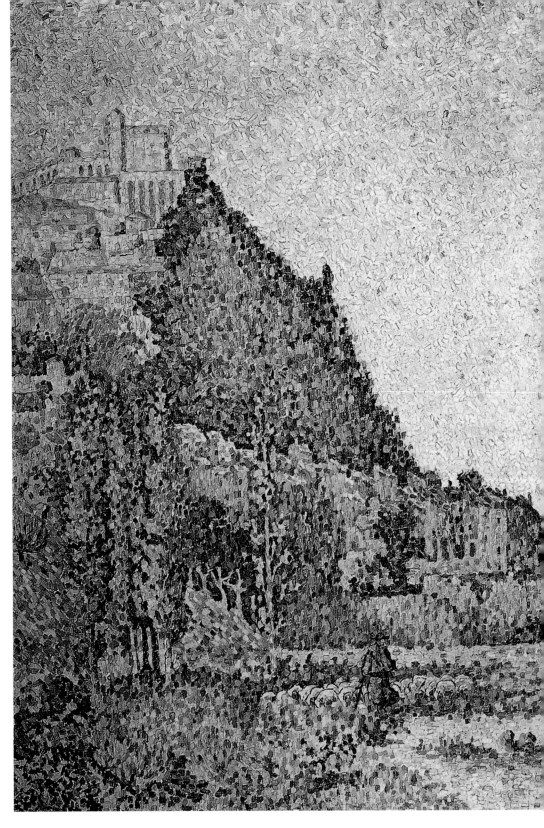

西斯德隆城　1902年
油彩畫布　89×117cm
私人收藏

伊斯坦堡索利瑪清真寺　1907年　水彩　13.9×19.9cm　羅浮宮藏

時光〉找到歸處,一九三八年其夫人將此畫捐贈給巴黎蒙特勒伊市政府。雖然是個公共場所,然而一般觀眾卻無緣與此畫相見,二○○一年席涅克於巴黎大皇宮的回顧展中,有人建議在巡迴展之後,市政府能將此畫移至公證結婚廳或大廳,讓觀眾除展覽之外,也有機會欣賞此一大作。

港口之旅回復海洋描繪

　　放棄從事人物裝飾畫作,席涅克又回復其海洋風景畫家的身分,他開始旅行,身為水手是離不開港口的,歐洲的重要港口成為他的旅行目的地,一九○四年和一九○八年在威尼斯、一九○六年在馬賽和鹿特丹、一九○七年在伊斯坦堡、一九○九年在倫敦……。他到各大城市旅行、參觀美術館、畫水彩速寫、做筆記,旅行回來之後利用這些速寫或素描,在工作室中重新進行構圖、創作。早在一八九四年,席涅克即放棄在戶外面對實景油畫寫生的作法,讓其作品更自由、更具原創性。他開始到其他大城市旅行,一八九六年到荷蘭和義大利、一八九七年到布魯塞爾、

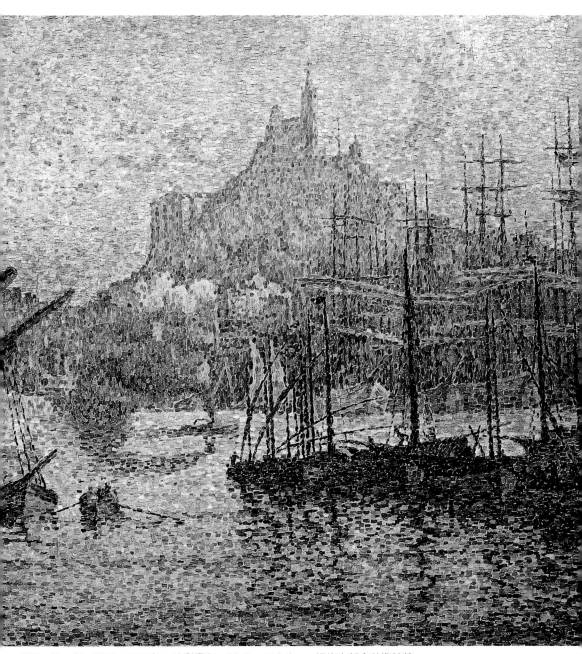

馬賽：拉・邦－麥爾　1906年　油彩畫布　88.9×116.2cm　紐約大都會美術館藏

聖-托貝港港口　1901年　水彩、鉛筆、墨　23.4×30cm　里昂美術館藏

聖-托貝港：進港　約1905年　水彩、鉛筆　25×40.6cm

　　一八九八年特地到倫敦參觀、研究泰納的繪畫，這些旅行有如其港口之旅的熱身運動，受到約瑟夫·韋爾內（Joseph Vernet）的影響，他決定作一系列的港口繪畫創作。

　　理所當然地，席涅克將他所鍾愛的聖-托貝港做為港口之旅的

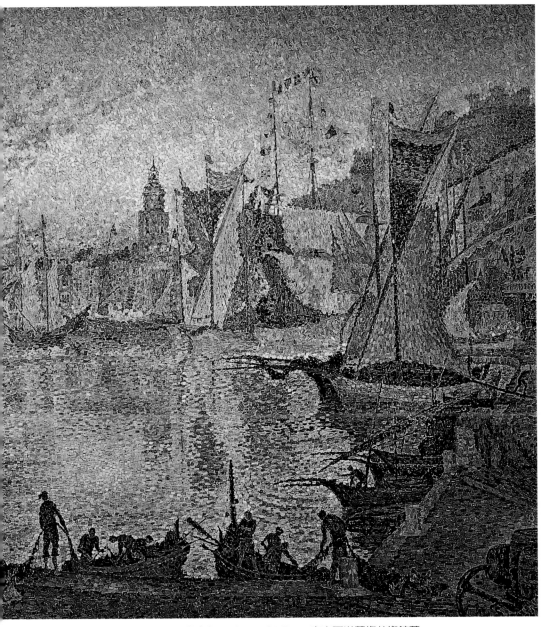

聖-托貝港　1901～1902年　油彩畫布　131×161.5cm　東京西洋藝術美術館藏

起點。一九○一年他著手畫三幅聖-托貝港的海景圖,這幾幅海景圖和之前的創作截然不同,席涅克的畫風有著大改變。很顯然,古典主義的色彩十分地濃重,普桑(Nicolas Poussin)式的素描與構圖、洛蘭(Le Lorrain)式的詩意與光線。然而一切又是如此寫

實、忠於原景——教堂、城堡、人物……，而其用色是如此大膽而富現代性，創造其個人的新畫風。

席涅克繼續朝著洛蘭畫風前進，古典中夾帶著浪漫風格，這樣的轉變很顯然地與著作《從德拉克洛瓦到新印象主義》的撰寫及發表有關，此書可視爲「新印象主義的宣言」，同時也是一本繪畫理論的小書，一八九九年發行之後廣受歡迎，至今已被再版無數次；一九○二年蘇菲·艾爾曼（Sophie Herrmann）將此書翻譯成德文，並於次年發行。爲了撰寫此書，席涅克又回到古典繪畫中鑽研，從古典中找尋現代繪畫的源頭，他發現歷史上最傑出的海洋風景畫家當屬洛蘭與泰納，於是他決定遵循其路線來發展自己特有風格的海港系列風景畫。

到普羅旺斯、威尼斯作畫

一九○二年十一月席涅克在普羅旺斯做一趟自行車之旅，載著水彩盒和簡單的畫具，進行水彩寫生之旅，他在給好友克羅斯的信中提到：「一天六張水彩畫，一共廿來張！晚上我已精疲力盡。主要的取景是卡斯特蘭（Castellane）：一塊大岩壁、一座橋和維東河（Verdon）……；錫斯特龍（Sisteron）：兩塊岩壁、一座橋和杜杭斯河（Durance）。」回到畫室後，畫家進行油畫構圖與創作。秋日柔和的色彩與光線，賦予畫作田園詩般的浪漫與詩意，構圖前方的小人物，突顯背後岩壁的高聳與壯觀。這兩幅畫作在德國許多重要的展覽中出現，並獲得許多好評。

水都威尼斯特殊的人文景致和濃厚的藝術氣息，幾個世紀下來一直都是藝術家們嚮往的聖地。一九○四年三月，席涅克抵達威尼斯，並且停留一個月，水天一色的景致很快地令畫家陶醉其中，一口氣畫了兩百多張的水彩速寫，這些速寫簡約地近乎抽象，有的記錄形式、有的畫下光線和色彩，有的只爲捕捉到刹那間的光線變化或氛圍。這些速寫成爲他構圖大油畫的依據。一九○八年，畫家再度回到威尼斯。

水天光影的變化、建築物的色彩，畫家選擇將水都置於水霧

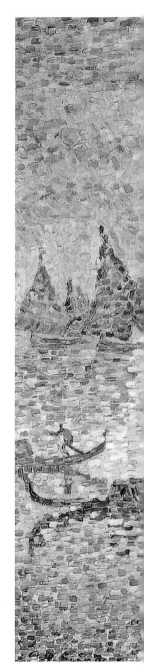

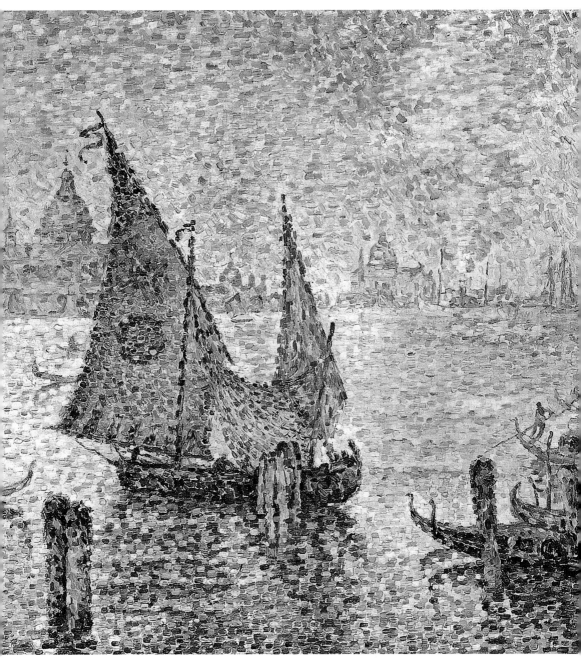

綠色帆船（威尼斯） 1904年 油彩畫布 65×81cm 奧塞美術館藏

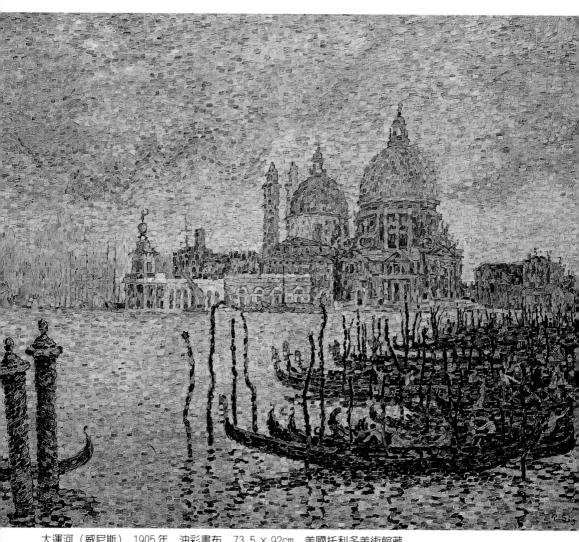

大運河（威尼斯） 1905年 油彩畫布 73.5×92cm 美國托利多美術館藏

大運河（局部） 1905年 油彩畫布 73.5×92cm 美國托利多美術館藏（右頁圖）

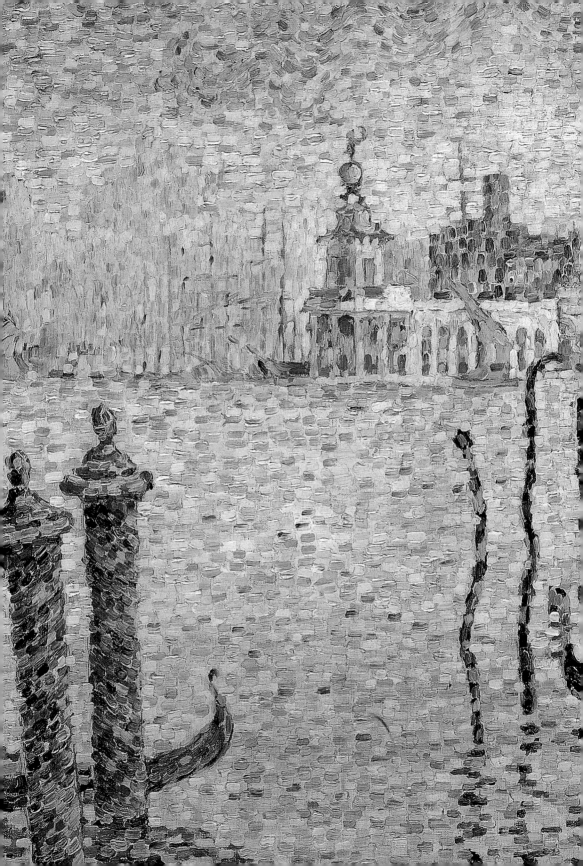

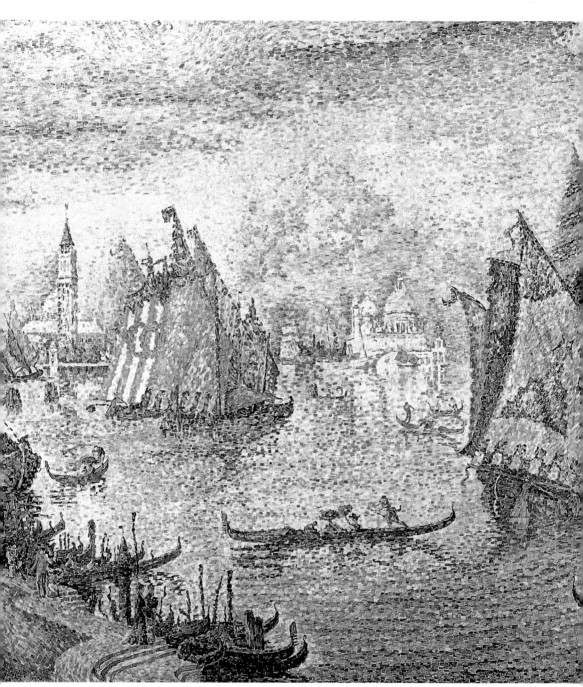

威尼斯：聖－馬可船塢　1905 年　油彩畫布　130 × 163cm　諾福克，克萊斯勒美術館藏

鹿特丹　1906 年　水彩　25.4 × 40.6cm　紐約大都會美術館藏

鹿特丹的拖輪　1906 年　水彩、鉛筆　22.5 × 35cm　私人收藏

圖見 109 頁

朦朧的詩意氛圍之中，而將重點放在威尼斯的船隻，〈綠色帆船
（威尼斯）〉即是佳例。威尼斯系列讓席涅克在圖埃畫廊（Druet）的
展覽大放光彩，一位著名的收藏家法葉（Fayet， 1865 ～ 1925）一
口氣買下〈綠色帆船〉、〈黃色帆船〉、〈潟湖〉及〈威尼斯：聖 -
馬可船塢〉幾幅重要畫作。法葉後來成為法國南部貝日耶美術館的
館長及後期印象派畫作的重要收藏家。

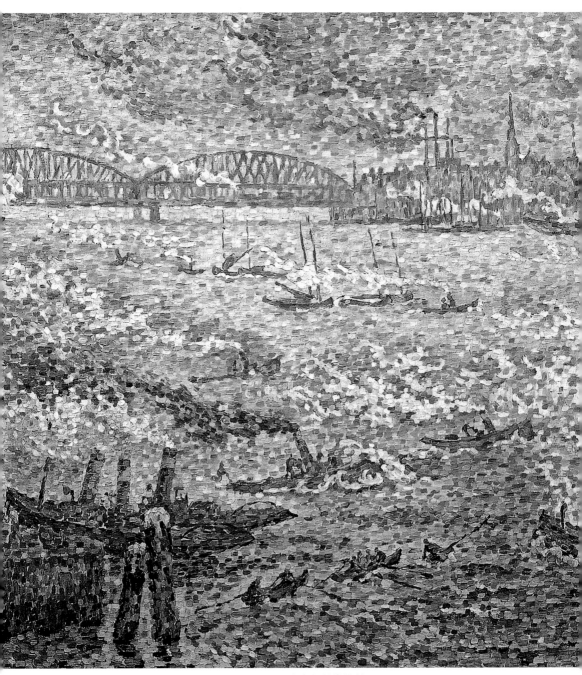

鹿特丹：煙霧　1906年　油彩畫布　73×92cm　日本島根美術館藏

歐維奇　1906年　水彩、鉛筆　17×24.6cm　法國貝藏松考古暨藝術博物館藏

　　〈威尼斯：聖-馬可船塢〉及〈聖-托貝港〉爲席涅克所繪尺幅最大的海港圖。遠處的建築隱約可認出威尼斯著名的道奇王宮、教堂……，視野十分開闊，有如廣角鏡頭下的景致，幾艘船張開彩色的風帆，將船塢裝點得五彩繽紛，威尼斯特有的輕舟狹長而細緻的曲線將畫面點綴得富有裝飾性。

　　在畫家范・利斯伯格的陪同下，席涅克於一八九六年首次造訪荷蘭，畫了無數的水彩寫生，回程時創作了六幅油畫，一九○六年他再次造訪荷蘭，鹿特丹、阿姆斯特丹和瑪斯路易斯（Maasluis）爲其重點。面對歐洲超大的吞吐海港鹿特丹，席涅克既訝異又興奮，這兒完全沒有半點威尼斯的詩情畫意，而是像一座運轉不停的大機器，不斷地吞雲吐霧。來來往往的輪船響著汽笛，煙囪口拖曳著長長的白色煙霧，靠岸的船隻忙著上貨卸貨。畫家的筆觸不再整齊有致，而是隨著水波、煙霧律動起來，這幅畫的風格更接近印象派的畫風，在展出時大受歡迎。藝評家路易斯・沃塞爾（Louis Vauxcelles）稱讚席涅克不論是畫荷蘭海港的波濤洶湧或是威尼斯海港的寧靜倒影，總是充滿神奇的光線律動和閃爍的跳躍音影，並推崇他爲最偉大的水景畫家。

阿斯尼耶爾的高架橋　約1905年　水彩、鉛筆　16×21.5cm　羅浮宮藏

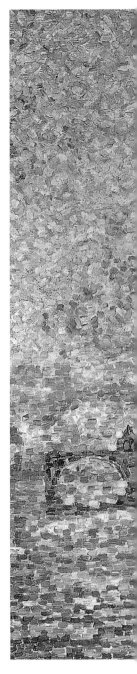

亞維儂教皇宮名作

　　亞維儂的教皇宮乃席涅克結合建築物與水景的系列作品之一，一九○九年他一共畫了兩張類似的構圖，一張是早晨，一張是夕陽。夕陽照紅的教皇宮將沉重的中世紀建築顯得輕盈修長，泰奧多爾‧杜雷（Théodore Duret）認爲此作爲席涅克歷年來最傑出的作品。一九一二年此畫由法國政府蒐購，典藏於奧塞美術館。

　　一九一○年以後，席涅克的繪畫創作驟減，一般認爲有兩大重要因素：一是親友的逝世，一九一○年五月十六日好友克羅斯逝世，對他的打擊頗大，當格拉夫（Grave）要求他寫一篇弔唁克羅斯的文章時，他回答道：「我試圖爲我們的朋友寫一篇東西，卻是徒然。我既沒有清醒的頭腦，也沒有心情……。」次年十一月，畫家的母親逝世。克羅斯可以說是其新印象主義的親密戰友，兩人眾多的書信往返可爲證明。克羅斯去世後，他成爲同輩中僅存的新印象主義畫家，梵‧德‧韋爾德及芬奇（Finch）放棄

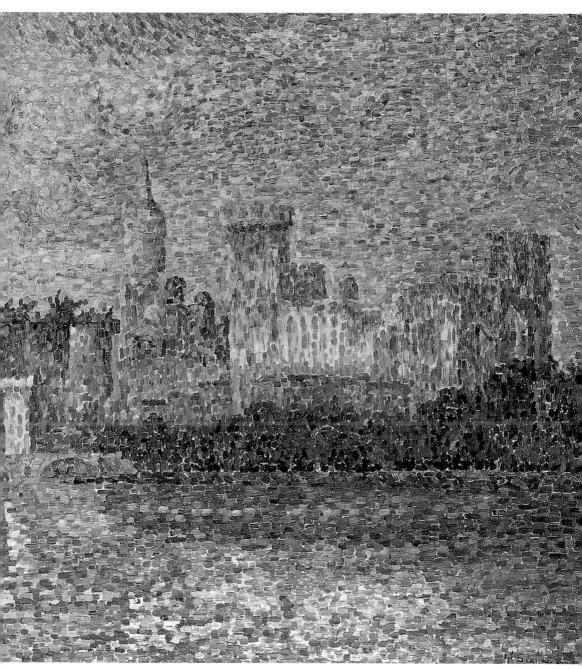

亞維儂夜色（教皇宮） 1909 年　油彩畫布　73 × 92cm　奧塞美術館藏

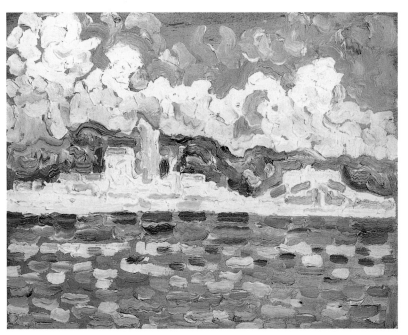

安蒂浦早晨習作　1918～1919年　油彩畫布　18.5×23.5cm　私人收藏

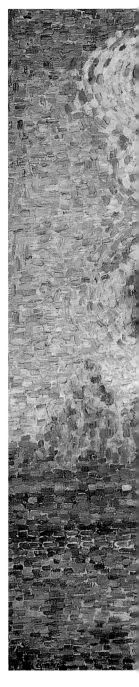

繪畫而轉向裝飾藝術；查理‧安格朗則從事素描，呂斯及范‧利斯伯格則不再採用分光技法作畫。席涅克頓時失去繼續奮戰的動力，秀拉去世後，他將「新印象主義運動」的重擔扛起來，一方面爲秀拉舉行大展，一方面挑起獨立沙龍策展的大樑，他試圖從事裝飾性壁畫，也提筆寫書闡述新印象主義的理論。廿世紀初，新的繪畫運動不斷誕生：野獸派、立體派、抽象繪畫……。新印象主義已由一個前衛藝術運動，獲得肯定，走進歷史，席涅克身上的重擔，也似乎可以卸下，功成而身退。另一個因素則是私人感情因素，一九○九年他與一個女學生走得很近，兩人情愫日深，一九一三年讓娜‧塞爾梅森-德格朗日（Jeanne Selmersheim-Desgrange，1877～1958）懷孕，席涅克決定將他在聖-托貝港的別墅及巴黎的公寓留給其妻貝特，和讓娜一起定居安蒂浦（Antibes）。次年，第一次世界大戰爆發，這位和平主義畫家深受打擊，他不但決定暫時停辦「獨立沙龍」展，同時也極少提筆作畫，他讓自己沉浸於斯湯達爾（Stendhal）的文學作品之中。在大戰期間，他畫了一幅〈粉紅色的雲〉油畫，既古怪又獨特，一朵

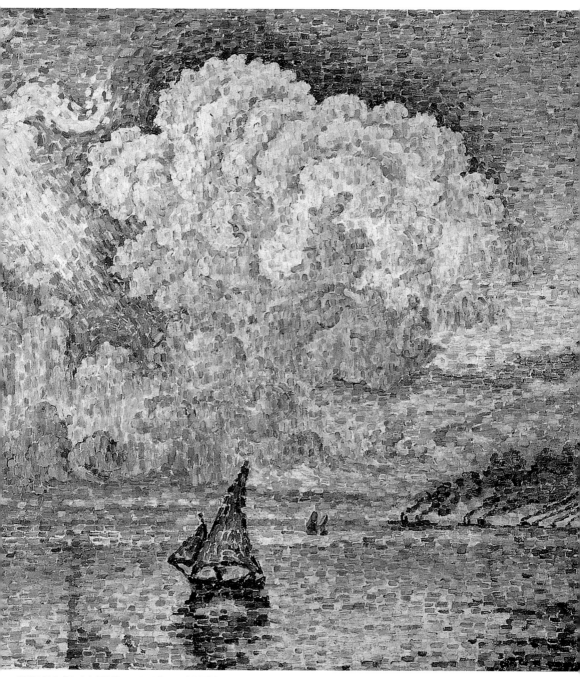

粉紅色的雲（安蒂浦） 1916年　油彩畫布　73×92cm　私人收藏

安蒂浦早晨習作（局部） 1918～1919年　油彩畫布　18.5×23.5cm　私人收藏（下二頁圖）

安蒂浦陰天習作　1918～1919年　油彩、紙板　18.5×24cm　私人收藏

安蒂浦紅色落日習作　1918～1919 年　油彩畫布　18.5×24cm　私人收藏（左頁上圖）
安蒂浦暴風雨習作　1918～1919 年　油彩畫布　18.5×24cm　私人收藏（左頁下圖）

捕金槍漁船的祝禱活動：
格華斯島
1923年　油彩畫布
73.7 × 92.7cm
明尼波利斯藝術學院藏

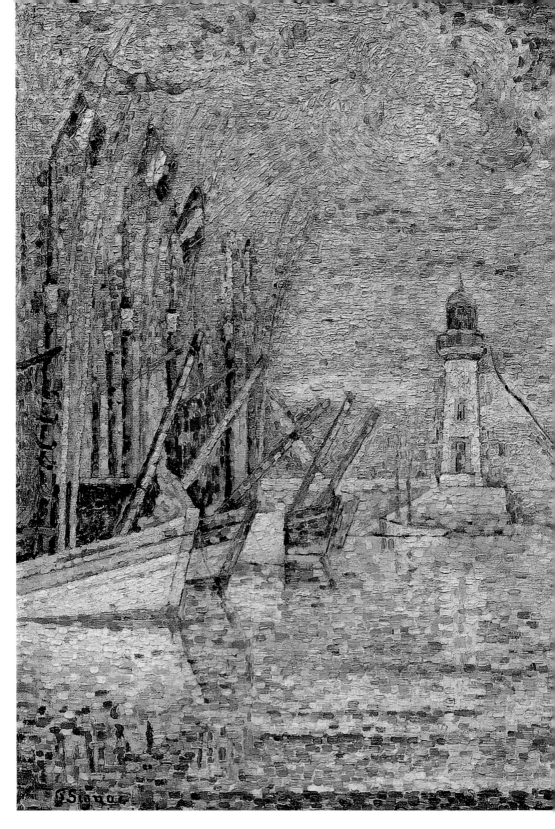

格華斯島燈塔
1925 年　油彩畫布　73 × 92cm
紐約大都會美術館藏

聖－馬諾捕鱈船朝聖節　1928年　油彩畫布　77×96cm　聖－馬諾歷史博物館藏

朵粉紅色的雲有如花椰菜一般懸浮於天際，將海面都映紅了，海天交界之處是一層濃厚的烏雲，右邊則是一排冒著黑煙的戰艦。粉紅色的雲有如炸彈爆裂後燃燒的紅紅火焰，又好似鬼怪的幻影，張牙舞爪地在天邊蠢動著。

　　大戰之後，席涅克又開始他的港口之旅，他到法國各地的港口旅行，不同的是，他鮮少從事油畫創作，而改以大約三十公分乘四十公分大小尺幅的紙張畫水彩寫生。他的水彩作品完全不具新印象主義風格而自成一格，相當受到青睞，晚期的幾幅油畫創作仍採分光技法，只是點觸呈較規律的長方格形，好似馬賽克拼貼畫一般。一九二三年他在布列塔尼半島南岸的小島格華斯（Groix）旅行，他興奮地寫信給好友費雷翁：「在格華斯島實在是太棒了，一排排的捕金槍魚船隻，忙著裝備、啓航。我好似一個年輕的瘋子一般，從早到晚守在堤岸上狩獵。可是到了晚上，我簡直精疲力盡，連張嘴吃飯的力氣都沒了！這是場艱辛的狩獵，但是畫作的收穫可不少。」這一年席涅克已達耳順之年，對於船隻和繪畫的熱情絲毫不減當年，並排的捕金槍魚船隻，彩色的船身、飛揚的五彩旗幟，將小漁港點綴得熱鬧非凡，一場傳統的漁港節慶正要上演。畫家透過彩筆將這份喜悅表露無遺。

　　聖-馬諾港位於布列塔尼半島北岸，這兒的捕鱈漁船是種三桅的大帆船，每年三月船隻出發到加拿大紐芬蘭島捕鱈魚之前會舉行一場天主教祈福儀式，乃是布列塔尼特有的「朝聖節」（Pardon），極富地方色彩。這些掛滿彩旗的遠洋大船深深地吸引著席涅克，連續多年畫家皆不放過這樣的機會。

　　海港之旅讓水手畫家席涅克發揮其專長，留下無數膾炙人口的作品，畫上癮的他，接下來以水彩完成數百張法國海港之旅，稱得上是法國最重要的海景畫家之一。

水彩畫捕捉瞬息萬變的光線色彩

　　席涅克開始嘗試水彩畫是到了聖-托貝港因為寫生攜帶方便，易於捕捉瞬息萬變的光線與色彩。剛開始時，尺幅多半很小，很

聖－托貝港的沿海小徑　1894年　水彩、石墨、羽筆　19.2×29.7cm　私人收藏

暴風雨　1895年　水彩、羽筆　16×21.6cm　羅浮宮藏（右頁上圖）
聖－托貝港：拉・邦奇灣　1894年　水彩、羽筆　21×27cm　私人收藏（右頁中圖）
為〈城市日落〉所作習作　1896年　水彩、羽筆　15.3×19cm　私人收藏（右頁下圖）

格華斯島捕金槍漁船　1929年　水彩、石墨　26×43.2cm　美國阿肯色藝術中心基金會藏

多是爲了準備大幅油畫而作的習作，尤其是在一八九四年以後，他放棄面對實景的油畫寫生，改在工作室進行繪畫構圖之後，水彩速寫的數量大增，一趟旅行下來，可以百張計算，相當驚人，他的歐洲海港之旅如：威尼斯及鹿特丹皆有約兩百張的水彩速寫，即是佳例。逐漸地，他對於水彩技法的掌握愈來愈得心應手，晚年的法國海港之旅則是以大幅的水彩作品爲主。

　　一八九二年席涅克初抵聖-托貝港，對於他面海背林的小木屋十分滿意，畫了一張水彩畫，筆法則近於梵谷的風格。一八八九年他路過阿爾城探望梵谷時，對於他畫中扭曲的線條十分感興趣，然而席涅克並未將此特色運用在油畫上，而是嘗試在水彩畫上。他先以鉛筆或炭筆作素描，再以水彩上色，最後以鋼筆描繪輪廓。聖-托貝港的海岸小徑、水手墓園、小漁村、禮拜堂⋯⋯皆是帶有梵谷式筆觸的水彩作品；逐漸地，梵谷式的線條消失了，

聖-托貝港：松樹（海關小徑）水彩、墨
43.5×28cm
私人收藏（右頁圖）

St Tropez

133

聖－托貝港的聖－安娜小禮拜堂　約 1895 年　水彩、羽筆、墨、紙　21 × 28.5cm
美國阿肯色藝術中心基金會藏

席涅克逐漸發展出屬於自己的水彩畫風格，這在一九○○年以後
的作品中十分明顯。他利用留白來加強每一個筆觸、色彩，並使
得色彩與色彩之間不直接接觸而更加協調，他說：「所有的取樣
皆是並列的筆觸呈現，而非重疊的筆觸，就如同遍地的花朵。」
這和新印象主義繪畫的論點完全不同，分光主義是利用重疊的色
彩來產生混合色的視覺效果，席涅克在油畫創作上自始至終一直
是忠於新印象主義的，而水彩畫則賦予他另一個創作空間，一種
全然不受任何理論拘束的自由。

　　一八九九年底至一九○○年初，席涅克在靠近楓丹白露森
林、塞納河畔的一個小鎮桑穆作畫，他一共創作了約兩百張水彩
畫、六幅油畫及十三幅油畫習作。這一系列水彩作品大多是風景
寫生作品，有許多在他一九○二年首次個展中與觀眾見面。在巴
黎賓畫廊（Galerie Bing）的個展共計有九幅油畫、兩件粉彩作品、
十二件油彩速寫以及一百件水彩作品，由此比例看來，在此一時
期席涅克本人相當看重其水彩創作的成果，在風格上已邁入成熟
期並且自成一格。席涅克的首次個展獲得不少佳評，莫里斯‧德

桑穆　1900 年
水彩、石墨
17.6 × 25.2cm
美國阿肯色藝術中心
基金會藏（右頁上圖）

莎堡帆船　1929 年
水彩、畫紙
28.4 × 40.1cm
日本寶露美術館藏
（右頁下圖）

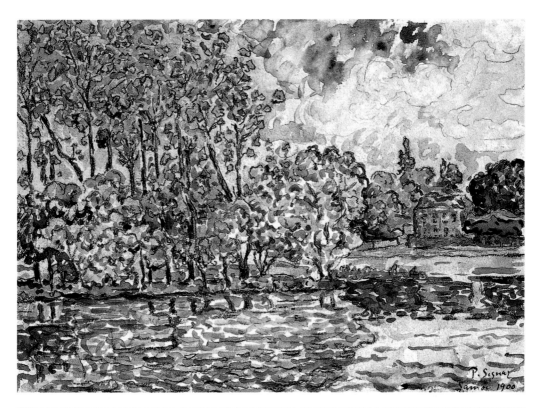

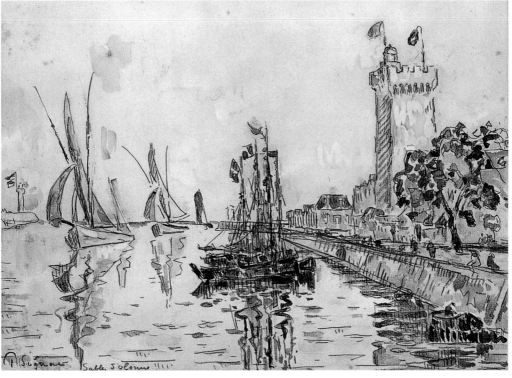

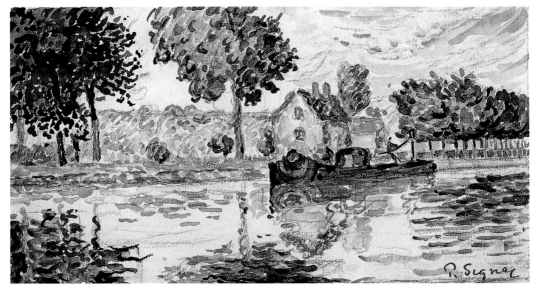

桑穆：塞納河景致　1899～1900 年　水彩、石墨　12.7 × 24.7cm　紐約大都會美術館藏

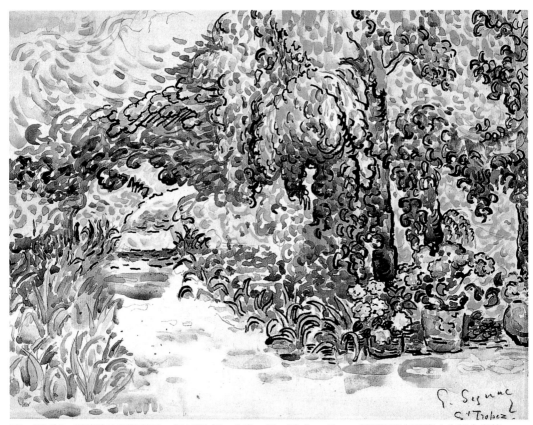

聖−托貝港：藝術家之屋的花園　約 1900 年　水彩、墨　30.6 × 40cm　美國阿肯色藝術中心基金會藏

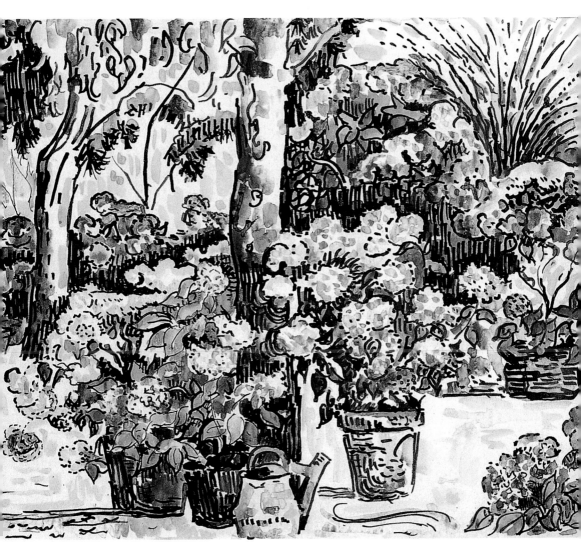

聖－托貝港：藝術家之屋的花園　約1900年　水彩、羽筆、墨　32.4×43cm　私人收藏

尼斯（Maurice Denis）特別偏愛他的水彩作品，認爲他「興筆索來、自然天成」，愛德蒙・庫斯杜耶（Edmond Cousturier）則對於席涅克善於捕捉瞬息萬變的天光水色變化十分讚賞，認爲畫家似乎是一邊悠閒自在地散步，突然間看到一席美景，即立刻抽出他的水彩顏料與紙筆，捕捉刹那間浮動的雲彩、蕩漾的水波，一切栩栩如生。

　　天生是風景畫家的席涅克不論是從事油畫或水彩畫皆有極佳的表現。鮮少嘗試靜物畫的他，曾在一九一八至二〇年之間創作一系列的水彩靜物畫。他之所以對靜物畫產生興趣源自於他對於塞尚靜物作品的讚賞，一九〇八年底席涅克首次參觀塞尚在巴黎圖埃畫廊展出的水彩作品，印象十分深刻，他在日記中記載道：「塞尚的水彩作品足以令他自豪，如此純粹、如此強烈，在此，紙張在這位偉大的老畫家如此純粹、強烈的作品中扮演其平凡色彩的角色。對我而言是種全新的感受，因爲我之前完全未見過塞尚的水彩作品。」

　　事隔十年，席涅克突然興起想要嘗試水彩靜物畫，是什麼樣的因緣際會我們不得而知，他在南法寫信給友人費雷翁，請他寄塞尚兩件靜物作品的相片給他。

　　數週後，他在另一封信中則向費雷翁提及他對於塞尚水彩技法的分析。因此，席涅克的水彩靜物畫可視爲他對於塞尚作品的一種研究，不過席涅克並未選擇塞尚最常畫的蘋果，而改採形狀較爲複雜的甜椒。一九二六年塞尚在巴黎的回顧展再次引起席涅克嘗試水彩靜物畫之興致，一九二七年他在其研究畫家尤因根德（Jongkind）的文章中，曾多次提到塞尚，將他與泰納、尤因根德並列爲「眞正的水彩畫大師」。

　　第一次世界大戰期間，席涅克定居安蒂浦港，直到一九二〇年，之後他不曾再找到如聖 - 托貝港或安蒂浦港如此吸引他的地方落腳定居，他到處旅行，法國大西洋岸的港口提供他絕佳的作畫題材，拉・羅舍爾港（La Rochelle）這個大漁港匯集了來自各地的漁船，深深地吸引著他，一九一一年他首次發現這個美麗的港口之後，即經常回到此地作畫，最後的一次是在一九二八年。曾經

瓶罐靜物　1919年
水彩、石墨
12.7 × 24.7cm　紐約
大都會美術館藏
（右頁上圖）

紅椒靜物
約1919～1920年
水彩、鉛筆
30.5 × 44.5cm
私人收藏（右頁下圖）

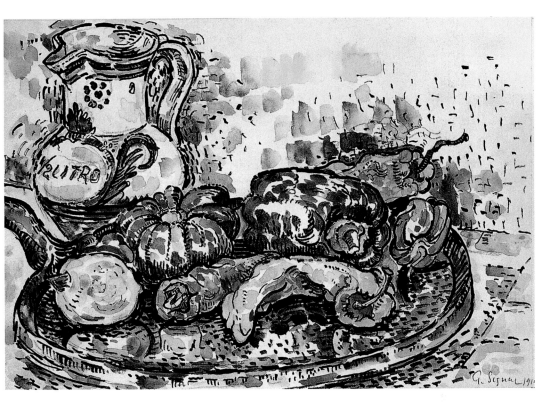

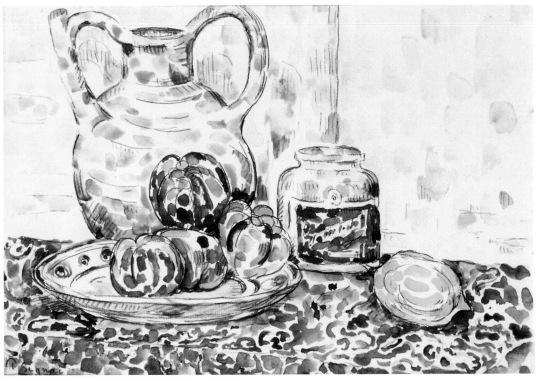

139

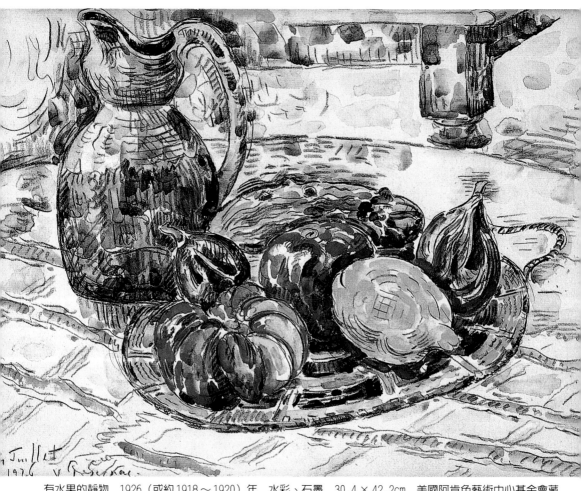

有水果的靜物　1926（或約1918～1920）年　水彩、石墨　30.4×42.2cm　美國阿肯色藝術中心基金會藏

靜物　約1918～1920年　水彩、石墨　32.2×49.7cm　美國阿肯色藝術中心基金會藏（右頁上圖）
拉・羅舍爾港　約1925～1928年　水彩、石墨　25.7×40.2cm　紐約大都會美術館藏（右頁下圖）

巴黎聖母院的圓室　約1925年　水彩、鉛筆　24.4×18.2cm　法國貝藏松考古暨藝術博物館藏

布芳羊棚的池塘　1920年　水彩、鉛筆　30×45cm　聖－托貝，阿儂西亞德美術館藏（左頁上圖）
聖－保羅－德－旺斯　1921年　水彩、鉛筆　29.5×44cm　聖－托貝，阿儂西亞德美術館藏（左頁下圖）

144

維維耶高塔　1928 年　水彩、石墨　29.5 × 40cm　美國阿肯色藝術中心基金會藏

聖－安德歐勒鎮　1926 年　水彩、石墨　25.8 × 40cm　美國阿肯色藝術中心基金會藏（左頁上圖）
帖吉耶市集　1927 年　水彩、石墨　27.5 × 39.5cm　美國阿肯色藝術中心基金會藏（左頁下圖）

有人問他，為什麼經常畫拉‧羅舍爾港，他回答道：「我是為了那兒的船隻而去，船身及船帆的色彩是吸引我的最大原因，多麼美麗壯觀的景致！他們來自各地到此賣魚，簡直就像是一個船隻的圖書館！」

孔卡爾諾港是席涅克的舊相識，一八九一年他的奧林匹亞號在此停泊，並且畫下一系列共五幅〈捕沙丁漁船〉油畫傑作，堪稱為其海洋風景畫之極致。一九二〇年代席涅克又數次回到這個布列塔尼的漁港，為的是畫這兒的捕金槍魚船隻，只不過他鮮以油彩作畫，而改以水彩捕獵他的船隻倩影。

一九二八年一位商人卡斯東‧萊維（Gaston Levy，1893～1977）開始購藏眾多席涅克的畫作，他對於席涅克當時正在進行的「法國港口」水彩畫系列十分感興趣，決定支助畫家旅費，並訂購此一系列的絕大多數作品。

次年三月，席涅克開始有計畫地進行其「法國港口」之旅的水彩畫創作，他從地中海岸的塞爾特港出發，再轉戰大西洋岸的港口巴榮納（Bayonne），然後一路北上至布列塔尼半島，花費半年時間在半島的大小港口、城市作畫，一九三〇年初繼續北上英倫海峽的港口如：翁弗勒（Honfleur）、敦刻爾克（Dunkerque）、聖-瓦勒里（Saint-Valéry）等地，夏天他再度南下布列塔尼半島，十一月則抵達拉‧羅舍爾港及附近的小港，一直到波爾多；一九三一年四月席涅克再度轉進地中海岸結束其歷時兩年的「法國港口」水彩畫系列。他在給費雷翁的信中提到：「我在海岸作畫是如此過勞，在此，我打算結束海港系列，因為我已經快累垮了。」這一年，席涅克已年近七十。

由於每年策畫「獨立沙龍」展之需，席涅克雖然遠離巴黎的喧擾與塵囂，將自己放逐於法國的海港，卻無法完全與他所生長的巴黎絕緣，席涅克最受吸引的是塞納河與巴黎的橋，古老的新橋和皇家橋是他的最愛，而木造的藝術橋與貝西的鐵道橋也都是他入畫的主題，愛船的他，總不忘將塞納河上航行的拖輪或平底小艇納入構圖之中。一九三一年春天，塞納河淹大水，其特殊的景象促使他畫下一系列淹水的橋墩與河畔景象。

吉爾勃夫　1928年
水彩、石墨
25.1×38.4cm　紐約
大都會美術館藏
（右頁上圖）

勒‧堭西克
1928年　水彩、石墨
25×40.8cm　紐約大
都會美術館藏
（右頁下圖）

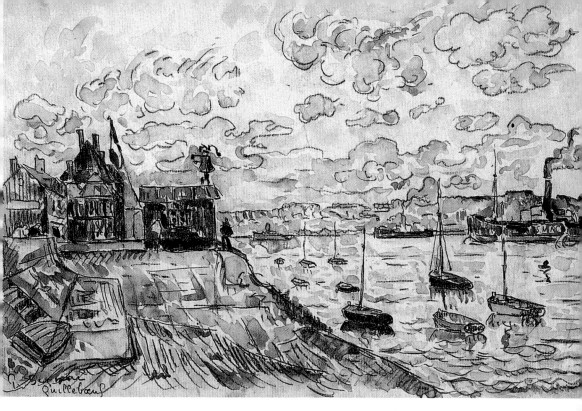

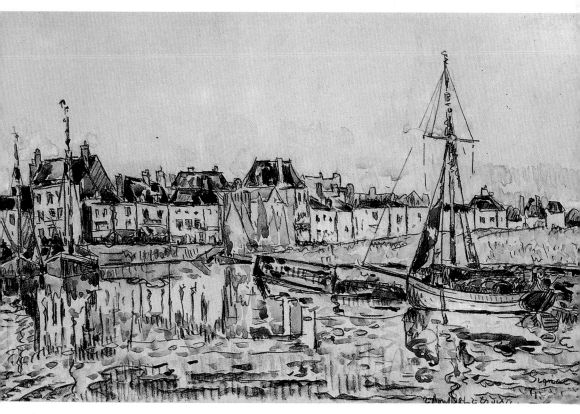

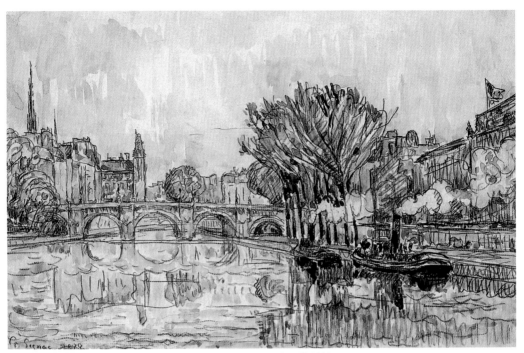

新橋　1928年　水彩、石墨　27.3×43.2cm　紐約大都會美術館藏

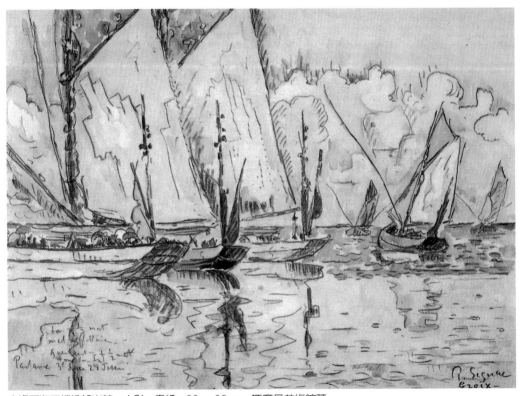

克洛瓦海三艘帆船出航　水彩、畫紙　28×38cm　瑪摩丹美術館藏

新橋：拖輪　1923年　水彩、石墨　25.7×40.6cm　紐約大都會美術館藏

巴黎新橋（短臂）　1928年　水彩、石墨　27.8×43.2cm　紐約大都會美術館藏

皇家橋：氾濫（巴黎）
1926 年　油彩畫布
89 × 116cm　私人收藏

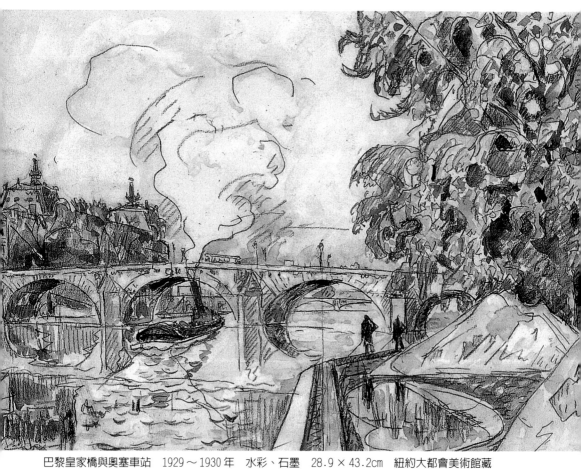

巴黎皇家橋與奧塞車站　1929～1930年　水彩、石墨　28.9×43.2cm　紐約大都會美術館藏

阿爾梵谷之家　1933年　水彩、鉛筆　27.5×40cm　私人收藏（右頁上圖）
阿爾梵谷之家　1935年　水彩、鉛筆　28×44cm　私人收藏（右頁下圖）

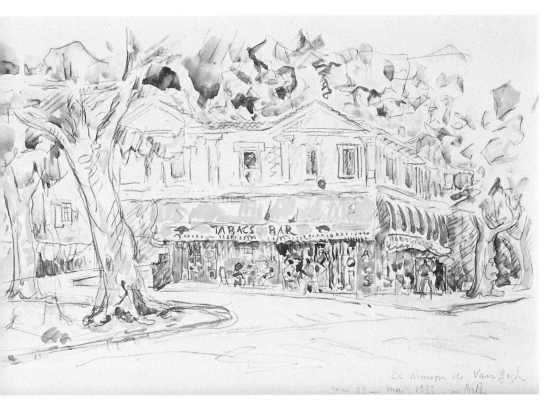

La maison de Van Gogh
mai 89 — mai 1933 — Arle

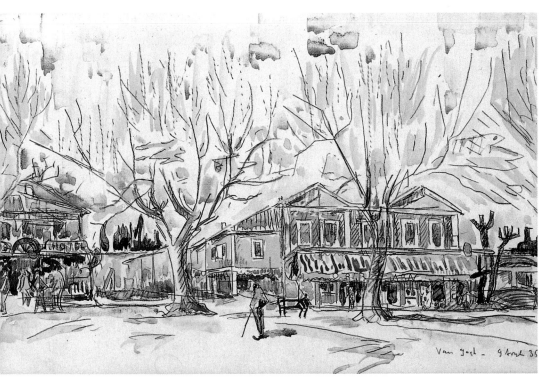

Van Gogh — 9 Avril 35

153

一九三三年及一九三五年，席涅克兩度拜訪阿爾城，畫下〈梵谷之家〉，這對畫家而言，無疑地是對於他早逝的畫友梵谷的追思，同時也是紀念他一八八九年對梵谷的造訪。

早在他定居聖-托貝港時，席涅克即一直計畫著造訪科西嘉島，卻遲遲拖延著，「或許是太容易了」。的確，或許是因為太近了，反而沒有積極去造訪。一九三五年二月，他抵達科西嘉島的阿雅西歐（Ajaccio），五月和六月又再度造訪，此時畫家已進入他生命的尾聲，才發現這座「地中海最美麗的島嶼」，不免有相見恨晚之遺憾，他像是一位充滿活力的年輕畫家一般，穿梭於島上的大小港口，以鮮豔的水彩畫下生平最後的系列作品。

結語

席涅克是個十足的水手，他玩船的年齡和他從事繪畫的時間一樣長，而且伴隨他一生，不曾間斷過，十五歲擁有第一艘小艇，取名為「馬奈-左拉-華格納」，而他的第一艘大型帆船則取名為「奧林匹亞號」，可見他對於馬奈之推崇。這艘船身十一公尺的帆船，為他贏得不少帆船比賽的獎牌，並且伴隨他從法國西北岸的布列塔尼半島南下，穿越南法運河，來到地中海岸的聖-托貝港下錨，時為一八九二年。

對於席涅克而言，航行與繪畫幾乎是分不開的，而且相輔相成。第一次世界大戰爆發，席涅克在一九一五年四月獲得法國政府指定為「海軍部畫家」，這讓他可以在戰爭期間仍然能自由地在海港作畫，而不被懷疑是「間諜」。

一九一七年四月，法國航海協會舉辦一場「海洋畫家」的展覽，席涅克並未受邀參展，他在給藝評家路易斯·沃塞爾的信中顯得十分失望與不平：「他們為何沒有邀我參加『海洋畫家』展，再怎麼說我也是『海軍部畫家』！我有過廿九艘船，贏得的船賽獎牌比在沙龍的羅馬大獎要多；我在南法的農舍叫做『船桅』（La Hune），而且，好歹我也畫了些海洋風景畫和水景！我感到十分遺憾，因為這是個非常好的展覽。不過，這並沒有讓我睡不著覺。」

藝術橋：氾濫
1931年 水彩、鉛筆
27.5 × 43.5cm
羅浮宮藏（右頁下圖）

阿雅西歐 1935年
水彩、鉛筆
28 × 43cm 羅浮宮藏
（右頁下圖）

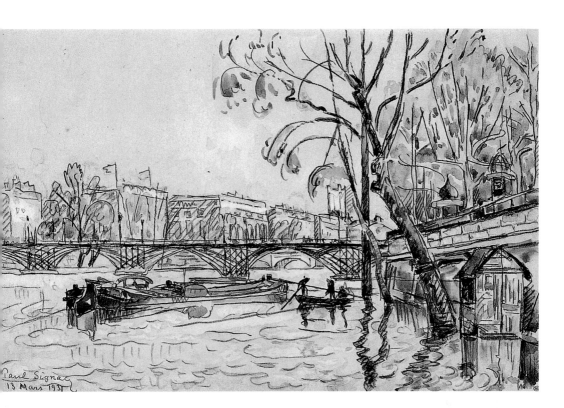

Paul Signac
13 Mars 1931

155

數十年的水手生涯讓席涅克已經遊走過法國及歐洲的不少港口，不過他真正的夢想是以水彩畫創作一系列的法國海港風景畫。一九二六年他遇到收藏家卡斯東‧萊維，兩人很快地成為好友，萊維並且邀畫家至其鄉下的別墅渡假，同時收藏了許多席涅克的作品。當席涅克和萊維提及其「法國港口」水彩畫之旅的計畫時，萊維很感興趣地答應在經濟上支助此計畫，席涅克希望花半年的時間畫一百個港口，每個港口作兩張水彩畫，其作品由萊維先選購，其他的由畫家保留。他夢想能循著法國幾位偉大的海洋畫家如：約瑟夫‧韋爾內、馬利‐尼古拉‧歐贊南（Marie-Nicolas Ozanne）及路易斯‧加爾內利（Louis Garneray）的足跡進行海港之旅。第二次世界大戰期間，法國的許多港口遭到破壞與轟炸，席涅克的海港系列除了其本身的藝術價值之外，又多增添了歷史紀錄的價值。

年少時的席涅克曾經徘徊於文學與繪畫之間，他雖然選擇了繪畫，卻未曾放棄提筆，打從加入新印象主義陣營，即成為該團體的代言人，畢沙羅於一八八八年給席涅克的一封信中提到：「所有新印象主義的重擔都壓在您的肩上，沒人會攻擊秀拉，因為他總是緘默不語像個啞子，至於我，大家都把我當做過期的蛋糕一般不理不睬，他們當然都把目標對準您咬您，因為大家知道您會發怒反擊。」席涅克四處奔走、寫信、寫公文、辯論，為新印象主義爭取展覽場地、爭取觀眾和藝評家們的支持。

他一生勤於寫日記以及和朋友之間書信的往來，其中經常提及他的藝術觀點、創作計畫、對當代或前輩藝術家的評論，可以說是對於他個人及同時期藝術圈發展的重要見證與紀錄。他曾經發表過兩本書，《從德拉克洛瓦到新印象主義》印行於一八九九年，一九〇三年被翻譯成德文出版，這本藝術理論小書佳評不斷並且多次再版，一九二七年席涅克則為他所崇拜的荷蘭水彩畫家尤因根德撰寫專題著作，他以藝術史學家及收藏家的觀點來評論這位畫家，是當時關於這位荷蘭畫家罕見的法文著作。

多才多藝的席涅克除了航海、繪畫、寫作之外，同時也是一位傑出的策展人，一八八四年「獨立藝術家協會」首次展出，席

孔卡爾諾港　油彩畫布　73×54㎝

尤因根德　布魯塞爾，懷爾勃克運河　1866 年　水彩　25 × 40cm　私人收藏

涅克參展並成爲該協會創始成員，他很快地成爲該協會的重要策展人，並且於一九○八年接棒成爲會長，直至一九三四年卸任，可說是該協會的重要靈魂人物。「獨立藝術家展」（又稱「獨立沙龍」展）主要提供新印象主義畫家每年發表新作的空間，同時也歡迎其他前衛藝術家的參與：塞尚、馬諦斯、波納爾、德尼斯、瓦拉登（Vallotton）、勃拉克、德朗、德‧基里訶、莫迪利亞尼、夏卡爾、康丁斯基、孟克、蒙德利安、勒澤、克普卡……等廿世紀的重要畫家，皆曾出現在該協會的展覽畫冊上，唯一缺席的重要角色是畢卡索。

　　十九世紀末，藝術家可發揮的舞台仍相當受到侷限，沙龍展是公辦的重要展覽，然而前衛藝術家常在被拒絕之列，因而衍生出許多的「會外展」，至於巴黎的畫廊爲數也不多，未成名的藝術家也不容易獲得青睞。除了每年的「獨立沙龍」展，席涅克在一八九○年代曾積極地爲「新印象主義」畫家尋找展覽場地及藝術市場，旅館大廳、劇場排練室、文學雜誌的辦公室、咖啡廳、餐廳……等等皆是他們和觀眾碰面的地點，希望能引發藝評家們的注意以及尋找新的收藏家；然而這些場地的展覽狀況通常十分地糟，也不容易碰上真正的買家。席涅克同時也和一些大小畫廊、店家聯繫，尋求支助。

塞尚　羅瓦斯河谷　約1880年　油彩畫布　72×91cm　私人收藏

　　秀拉逝世後，席涅克於次年為他舉辦回顧展；一九二○年席涅
克則負責策畫第十二屆威尼斯雙年展法國館的展出，他以塞尚的畫
作為主軸，再加上秀拉、高更、克羅斯、波納爾、威雅爾、吉約
曼、呂斯、瓦爾達（Valtat）、馬諦斯、魯東、麥約及席涅克本人
等十多位畫家，展現法國藝術風貌。一九二六年席涅克策畫「獨立
藝術卅年」（1884～1914）大展，地點在巴黎大皇宮，他邀請莫內
擔任榮譽主席。這些大大小小的展覽證實了席涅克的策展長才。

　　十六歲的席涅克在參觀了第五屆印象派畫展之後，曾企圖說
服他的家人購藏印象派畫家的作品，卻徒勞無功。五年以後，當
他從祖母那兒獲得一筆錢，隨即購藏了一件重要的畫作：塞尚的油
畫〈羅瓦斯河谷〉，大約在同一時期，席涅克購藏了竇加、吉約
曼、畢沙羅……等他所心怡的印象派畫家作品。當他加入新印象主

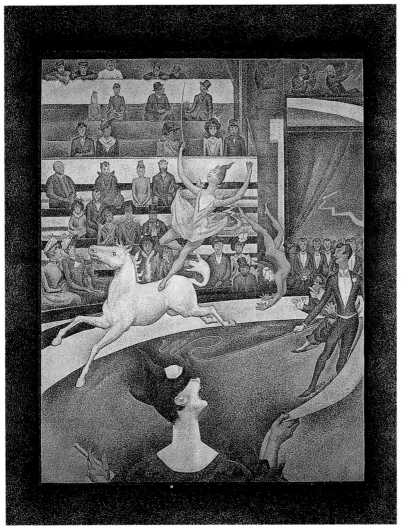

秀拉　馬戲　1890～1891年　油彩畫布　186.2×151cm　奧塞美術館藏

義團體之後，又開始收藏其同伴的作品：秀拉、呂斯、克羅斯等人
的作品，有的是透過贈予、有的是經由交換、有的則是購買。

　　一八九一年秀拉逝世時，席涅克繼續了幾件作品，多半是草
圖。隨後他陸陸續續向秀拉的家屬購買不少作品，其中最重要的是
一九〇〇年所購藏的大畫〈馬戲〉。不過，秀拉的收藏並非只進不
出的，第一次世界大戰後，他因經濟因素，將〈馬戲〉一作賣給美
國的收藏家約翰・金（John Quinn），條件是將此作捐贈給羅浮
宮。一九三五年席涅克一共收藏了七十八件秀拉的作品。

克羅斯　夜色　1893～1894年　油彩畫布　116×165cm　奧塞美術館藏

　　克羅斯可說是席涅克最忠實的畫友，他們兩人一直堅持新印象主義的畫風直到生命的盡頭。克羅斯的作品中充滿生命的喜悅、和諧之愛，如此神祕而令人悸動，讓席涅克心怡不已。兩人經常交換畫作，但是偶爾席涅克也向其共同的畫商購買克羅斯的作品。一九一〇年克羅斯逝世後，只要有機會，他一定購藏克羅斯的作品，並且總是帶著勝利的喜悅。至於呂斯的作品，則多半是經由交換和蒐購取得。而范‧利斯伯格則可以說是席涅克家族的肖像畫家，他在聖-托貝港的別墅留下不少席涅克家人的畫像。

　　廿世紀初，席涅克於獨立沙龍和野獸派的年輕藝術家相遇，他十分激賞，並且購藏了馬諦斯、梵‧鄧肯、瓦爾達等人的重要作品。一九〇四年席涅克擴大其聖-托貝港別墅的用餐室，次年他在嶄新的用餐室牆上掛了三幅重要的畫作，分別是：瓦爾達的〈海邊女子〉、克羅斯的〈夜色〉、馬諦斯的〈奢華、寧靜與享樂〉。馬諦斯的畫作很顯然是受到克羅斯的影響，尤其是圖中浴女挽髮的姿態及分光技法的運用，可說是新印象主義影響新生的野獸派之力證。一九〇四年夏季，馬諦斯在聖-托貝港度過夏天，並向席涅克請益，畫下〈奢華、寧靜與享樂〉的草圖，同時於是

馬諦斯　奢華、寧靜與享樂　1904年　油彩畫布　98.5×118.5cm　奧塞美術館藏

年多天完成油畫。該畫於一九○五年之獨立沙龍展出，席涅克以「五百法朗的金子和五百法朗的繪畫」之價買下此畫，換句話說，他除了付五百法朗的現金之外，還讓馬諦斯選擇一張他的油畫，價值五百法朗，馬諦斯選擇了威尼斯系列的〈綠房子〉。一九○五年春天，在馬諦斯的號召下，年輕畫家曼賈恩、馬爾肯齊聚於聖-托貝港，向前輩畫家席涅克討教。

　　費雷翁於一九○六年底開始為貝恩漢-珍妮（Bernheim-Jeune）畫廊工作，負責當代藝術部門；次年一月他為席涅克舉辦個展，共計卅四幅油畫、六件油畫速寫及四十件水彩。德朗在寫給馬諦斯的信中提到：「席涅克在貝恩漢-珍妮畫廊大獲勝利。」之後，席涅克經常於該畫廊購藏畫作，梵‧鄧肯的裸女圖、瓦拉登的〈翁弗勒的船隻〉皆來自於此。令人訝異的是：顯少畫裸女圖的席涅克在其收藏中裸女畫的數量倒是不少，如克羅斯的〈浴女〉、秀拉的裸女、竇加的素描……等。

　　在年輕一輩的畫家中，席涅克在日記中寫道：「波納爾的展

覽開展八天以來，每晚我皆度過一段快樂的時光，這是個很好的教材……，我買了一張他的小畫，即使它沒有其他大畫的重要性，至少它十分地完整且富有波納爾的特色。」一九一二年他則購藏了〈瑟堡港的船隻〉。一九三三年席涅克參觀波納爾於貝恩漢畫廊的展覽後，感動地在其日記中寫道：「這讓人忍不住想要畫畫，一切好像很簡單容易。爲繪畫而繪畫，就這麼單純。該是我們有某些東西可以鍾愛的時刻。」之後，他曾寫信向波納爾致慶：「非凡出奇。出人預料、不同凡響、創新之作。親愛的波納爾，我向您保證，自從一八八〇年我『發現』莫內的作品以來，從來不曾有過這麼強烈的藝術感動。同樣的感受：『這應該很容易做！』您應該了解我想說的！該是我們看到這些東西的時候了。我有如上了一課：這是很大的鼓舞，您讓我有新的勇氣。」席涅克的語氣誠懇，不是普通的恭維之辭。兩人惺惺相惜，維持著深厚的友誼，有許多照片可以爲證，同時波納爾則在一九二四年畫了一幅席涅克與其友人在船上的大幅油畫，紀念其友誼。

馬諦斯深獲席涅克的青睞，然而一九〇六年他在秋季沙龍展出的〈生之悅〉則不再採取分光技法，而是以平塗的大色塊來表現，席涅克對其改變相當失望，克羅斯則認爲這似乎是必然的趨勢。分光主義對年輕一輩的畫家而言是一種過程，席涅克爲他們鋪設了一條捷徑。如同諾爾德（Emil Nolde）所言：「法國的大畫家：馬奈、塞尚、梵谷、高更、席涅克乃開路先鋒。」

印象派畫家中，影響席涅克最深的莫內，可以說是他的啓蒙導師。莫內的作品總是令他感動，當他感到氣餒時，莫內的繪畫總是如良師益友一般帶給他創作的動力。一九二一年莫內購藏了四幅席涅克的威尼斯水彩畫作。至於席涅克則是在晚年才得購藏莫內的兩件油畫：〈拉瓦古村〉及〈水邊的蘋果花樹〉。後者乃因爲畫商羅勃·馬賽（Robert Marseille）破產，欠席涅克一筆錢，只好以畫抵債，席涅克選擇此件具代表性且對他影響甚鉅的作品。莫內晚年的睡蓮系列在當時有許多人無法接受，席涅克卻讚賞莫內將畫作簡化爲色彩及色調，彷彿是交響樂一般，將其一生所努力追求的藝術做一總結。此外，他也收藏了雷諾瓦、秀拉、

畢沙羅、吉約曼等人的作品。

　　至於他最崇敬的水彩畫家泰納及尤因根德，泰納的作品在市場上幾乎已絕跡而不可遇；尤因根德的作品席涅克一共收藏了廿六件水彩畫作、十五張素描、兩張銅版畫及一幅油畫〈聖母院〉。一九三五年席涅克逝世時，其收藏的作品共計有兩百五十件，為數及素質皆相當驚人，席涅克稱不上富有，生活卻還算寬裕，他熱愛張帆遨遊、熱愛藝術收藏，是一位懂得生活的藝術大師。

　　畢沙羅因為本身也採用分光技法創作，和新印象主義畫家走得很近，算是他們的前輩，他提攜後進，對於席涅克十分照顧，並且經常給予他建議。一八八六年在畢沙羅的推薦下，巴黎的重要畫商杜杭 - 呂埃爾（Durand-Ruel）在紐約的美國藝術畫廊舉辦巴黎藝術家的展覽，席涅克亦有幾幅作品參展（當時尚未採「分光技法」創作），卻一張也未賣出，他和該畫廊的合作亦斷了後續，一直到一八九九年席涅克已成為新印象主義重要且知名的畫家才又重新合作。

　　一八八八年畢沙羅在一封信中鼓勵席涅克嘗試水彩畫：「很可貴、很方便，可以在幾分鐘內記錄下其他材質所無法做到的——天空的變幻無常、某種透明度，以及很多情況是慢功夫的油畫所無法達到的：其效果是如此瞬間快速。」但是，當時的席涅克正沉迷於德拉克洛瓦的畫作，熱愛的是其強烈的色彩，並未積極地去嘗試畢沙羅所建議的水彩畫。一直到一八九一年秀拉逝世，席涅克駕駛「奧林匹亞號」南行至地中海，在土倫港（Toulon）首次嘗試水彩畫，卻發現大不容易！他在給畢沙羅的信中寫道：「我試著畫水彩畫，卻是完全行不通。我知道這是很可貴的一種表現形式，但是我想我還需要一段時間才知道如何使用它。」幾天後他抵達聖 - 托貝港，在等候他的油畫顏料及畫布等材料寄達之前，他努力地嘗試水彩畫，終於很快地掌握住訣竅，並且有相當驚人的成績，是年年底他首度展出其水彩作品。席涅克的水彩畫一展出，即刻獲得多位藝評家的佳評，並且吸引作曲家文生・音迪和參議員丹尼斯・科尚收藏其水彩畫。

　　有著水手般愛好自由遨翔的不羈性格，讓許多人覺得分光技

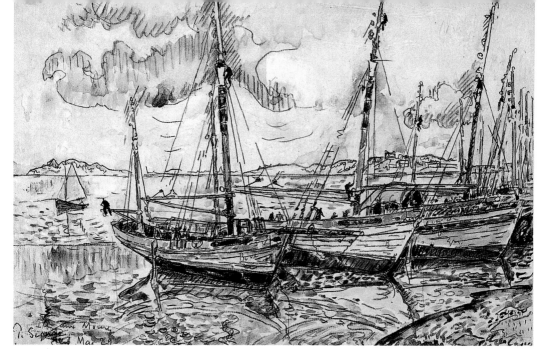

修士島　1929年　水彩、石墨　28×43.3cm　美國阿肯色藝術中心基金會藏

法的嚴謹與慢工出細活的創作特性並不適合席涅克。一八九四年初畢沙羅在一封信中督促席涅克擺脫分光技法的束縛，他說：「我覺得您走的繪畫道路和您的個性並不符合。我一直拖到現在才和您提這一點，主要是因為我知道您會不高興。深思遠慮，看看是不是時候，對您的藝術做個改變，朝一種更感性、更自由、更符合您本性的藝術去發展。」前輩畢沙羅可說是語重心長，然而席涅克除了愛好自由外，同時有著水手的固執，秀拉逝世後，他將新的印象主義的未來擔在雙肩上，不可能輕言放棄，他像是一個忠誠的使徒一般，因此而有「新印象主義的聖保羅」之外號，是個死忠分子。

　　然而，席涅克的油畫並非一成不變，他顯然對於畢沙羅的勸告做過一番思考，他一方面繼續其大幅人物裝飾畫〈和諧時光〉的創作，一方面在一八九五年的風景油畫〈聖-托貝港：暴風雨〉、〈聖-托貝港：燈塔〉有著大改變，簡化的構圖、粗放的點觸，讓畫面出現「鑲嵌畫」的效果，其使用的色彩也愈來愈活潑、鮮明。同時，他在水彩畫上尋得完全的解放與自由，他從來不採取分光技法來創作水彩畫。水彩畫創作要求快而準的特性十

分符合他的個性，這一年他宣告放棄油畫戶外寫生，讓自己有更多的時間創作水彩畫，至於需要長時間才能完成的油畫，則留待於工作室中慢慢地去構圖、細心地去完成。

席涅克是位無政府主義者，在他的朋友圈中，不少人和他擁有共同的理念，藝評家費雷翁即是其中的激進分子，一八九四年的暗殺法國總統事件，費雷翁和畫家呂斯還因為被懷疑參與該案而遭到法國當局的逮捕，後來宣告無罪釋放。不過，政治歸政治，藝術歸藝術，一九一一年席涅克的藝術成就獲得肯定，受頒法國榮譽騎士勳章，由前輩畫家雷諾瓦為他授勳。

擅長風景畫的席涅克曾經企圖藉由繪畫表達其政治理念，大幅人物裝飾畫〈和諧時光〉及計畫中的〈接緯者〉、〈拆毀者〉與〈建築者〉三聯作即為力證。席涅克同時也是一個和平主義愛好者、一個反戰分子，第一次世界大戰的爆發，令他十分沮喪，創作量遽減，同時身為獨立藝術家協會會長的他，決定在戰爭期間停止舉辦「獨立沙龍」展，堅持等到戰爭結束，被徵召入伍的年輕藝術家重回創作崗位，才要回復「獨立沙龍」每年固定的展出。

一九三二年歐洲的政局吃緊，似乎隨時有再度爆發戰爭的可能性，身為和平主義愛好者的席涅克頓時對於政治十分關心，他與其親家馬塞爾・卡鄉（Marcel Cachin）一同出席「世界反戰委員會」第二次大會，其照片被刊登於法國共產黨的刊物《人道日報》之頭版，他堅持其反戰理念，支持並參與反戰活動，一九三四年他並且與文學家紀德（Gide）同時出席知識分子反法西斯主義大會。然而，他卻從未加入法國共產黨。

一九三五年喬治・貝松出版《保羅・席涅克》的專文著作。席涅克完成其生平之願，踏上科西嘉島，並且三度造訪該島，穿梭於島上的大小港口，留下其生平最後一系列的水彩作品，此時席涅克健康大不如前，卻仍以豐富的色彩、驚人的充沛精力創作不懈，其敬業的精神令人感佩。六月離開科西嘉島，七月十日席涅克因尿毒症臥床，隨後併發肺部充血，八月十五日逝世於巴黎，享年七十二歲，八月十八日火葬於巴黎拉歇茲神父（Père Lachaise）墓園。

保羅・席涅克素描作品欣賞

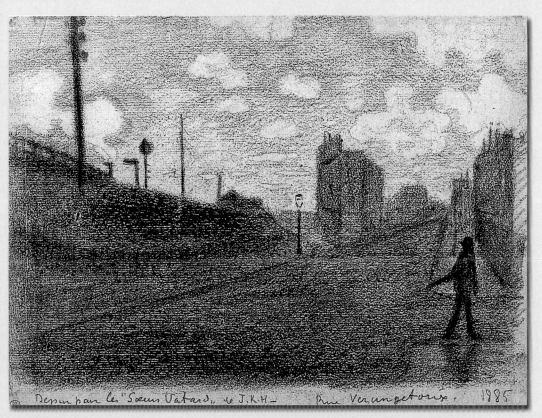

Dessin par les "Sœurs Vatard, de J.K.H— Rue Vercingetorix. 1885

維三傑多里克斯路（為《瓦塔的修女們》所作之習作）　1885年　鉛筆　22×30cm　羅浮宮藏

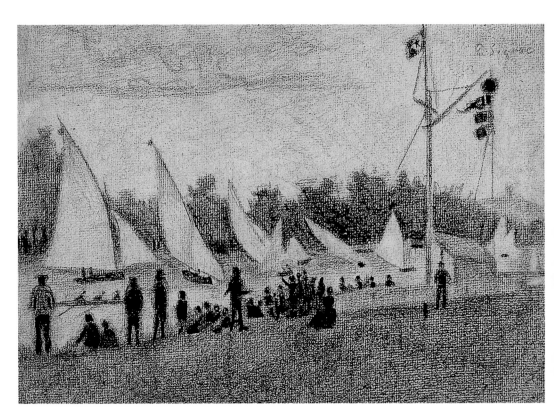

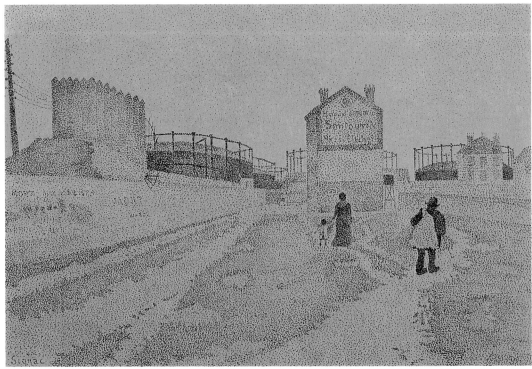

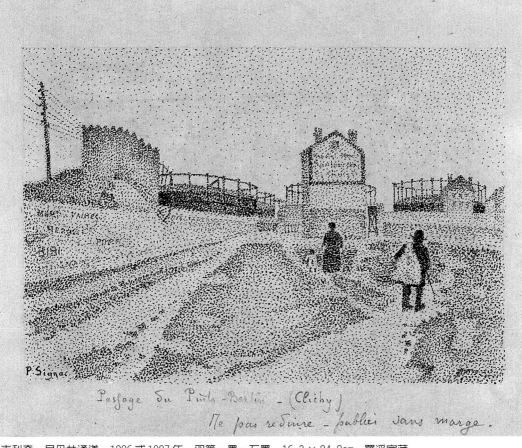

克利奇，貝丹井通道　1886 或 1887 年　羽筆、墨、石墨　16.3×24.8cm　羅浮宮藏

塞納河上的賽船　約 1885～1886 年　鉛筆　21.7×31.2cm　羅浮宮藏（左頁上圖）
克利奇，貝丹井通道　1886 年　羽筆、墨、石墨　24.5×36.6cm　紐約大都會美術館藏（左頁下圖）

長椅　1887年　鉛筆　直徑24cm　私人收藏

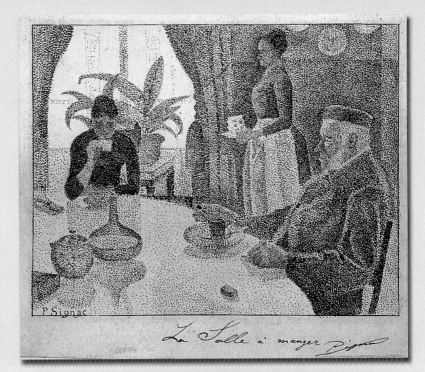

用餐室　1887 年
羽筆、墨、石墨
22.2 × 25.9cm
紐約大都會美術館藏

〈星期天〉的綜合習作
1888～1890 年
打格子、水墨
23.5 × 30.5cm
私人收藏

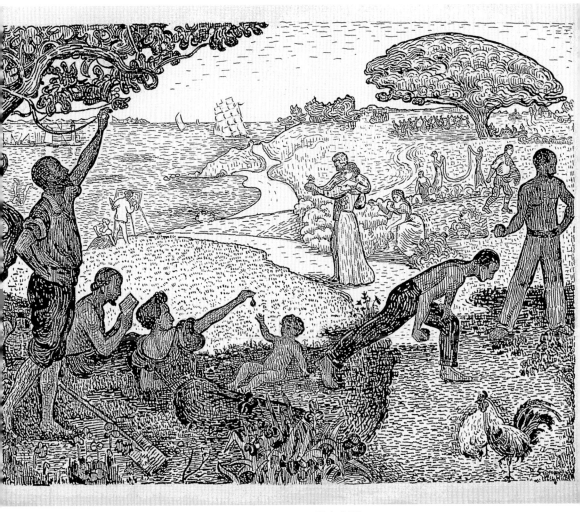

和諧時光　1895～1896年　羽筆、墨、鉛筆　50×61.7cm　私人收藏

〈星期天〉的第一個構思，站立窗前女子的背影　1887～1888年　石版畫　17.4×11.9cm
巴黎國立圖書館藏（左頁圖）

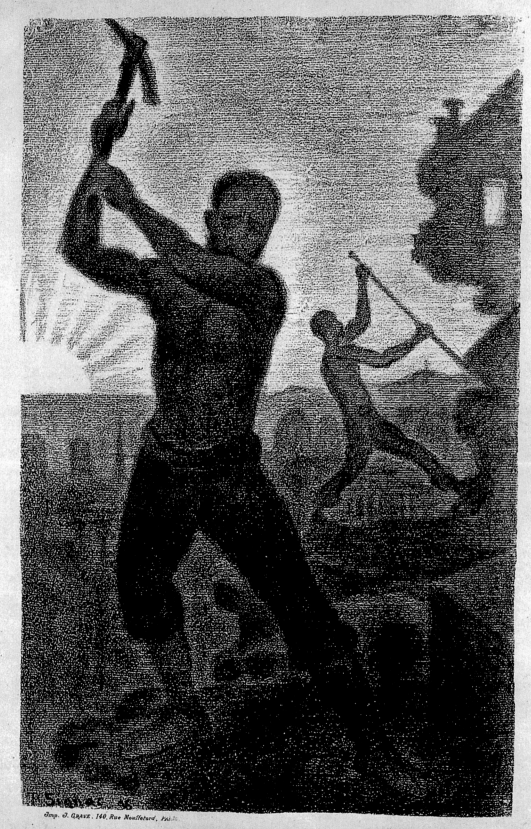

Imp. J. GRAVE. 140. Rue Mouffetard. Paris.

Les Démolisseurs

「船桅」花園：吊床　約1900年　羽筆、墨　32×45.5cm　私人收藏

拆毀者　1896年　石版畫　47×30.5cm　阿姆斯特丹梵谷美術館藏（左頁圖）

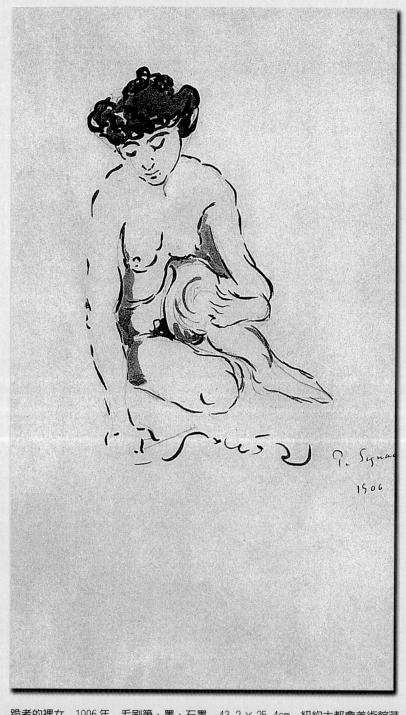

跪者的裸女　1906年　毛刷筆、墨、石墨　43.2×25.4cm　紐約大都會美術館藏

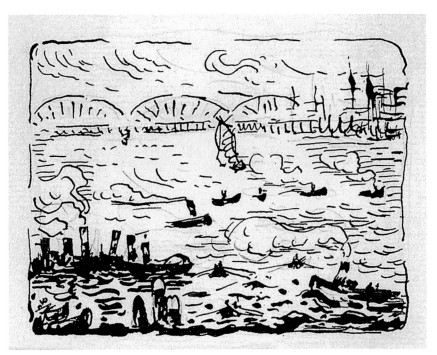

鹿特丹　羽筆、鉛筆　18.3×28.1cm　羅浮宮藏

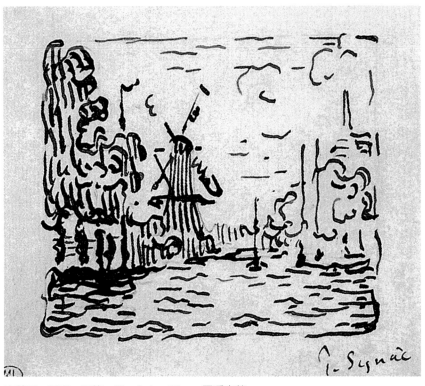

鹿特丹：風車　羽筆、墨　9.4×10cm　羅浮宮藏

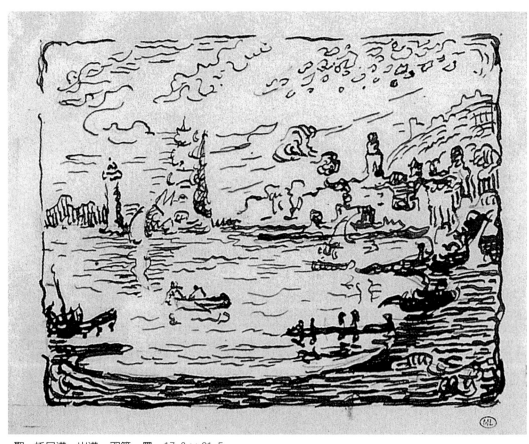

聖－托貝港：出港　羽筆、墨　17.3×21.5cm

安蒂浦：小海灣　約 1910 年　羽筆、墨　29.8 × 23.5cm　美國阿肯色藝術中心基金會藏

雷扎德厄港口　1925 年　水墨　73.4 × 92cm
美國阿肯色藝術中心基金會藏

格華斯島燈塔　1925年　水墨　71.6×89.8cm　美國阿肯色藝術中心基金會藏

馬賽港　1931年　水墨　74.3×91.1cm　美國阿肯色藝術中心基金會藏

維維耶　1930年　墨、水墨　30×44.8cm　美國阿肯色藝術中心基金會藏

保羅・席涅克年譜

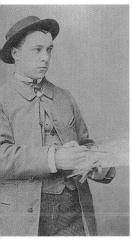

席涅克攝於 18 歲時
1881 年

一八六三　保羅・席涅克十一月十一日出生於巴黎，父親朱利・
　　　　　席涅克（Jules Signac）爲巴黎的鞍具商。馬奈的〈草地
　　　　　上的午餐〉在沙龍落選展中引起議論。

一八七五　十二歲。舉家遷往巴黎北邊，靠近「紅磨坊」的畢卡
　　　　　爾廣場，此爲當時巴黎藝術家群集之處，席涅克耳濡
　　　　　目染，對藝術產生高度的興趣。

一八七七～一八八〇　十四至十七歲。就讀於巴黎羅蘭中學，期
　　　　　　　　　　間認識妥爾凱兄弟查理與鄂簡。

一八八〇　十七歲。父親過世，輟學。是年舉家遷往巴黎西北邊
　　　　　郊區，臨近塞納河畔的小城阿斯尼耶爾。

一八八二　十九歲。認識貝特・羅伯列斯，貝特成爲他的女友及
　　　　　模特兒。進入班的畫室學習，在蒙馬特擁有一間工作
　　　　　室。

一八八四　廿一歲。開始參加象徵主義文學作家們在巴黎唐必努
　　　　　思餐廳的固定聚會，結識了許多作家，其中有幾位成
　　　　　爲他的支持者及重要藝評家，有的更成爲畢生忠實的
　　　　　朋友。
　　　　　向莫內討教獲得回音，相約會面，從此保有情誼，直
　　　　　至莫內去世。
　　　　　參與「獨立藝術家協會」的創立，結識了畢沙羅、秀
　　　　　拉、杜布瓦-皮耶、查理・安格朗及克羅斯。

一八八六　廿三歲。參加第八次印象派畫展的展出、紐約的美國
　　　　　藝術畫廊舉辦的巴黎藝術家展覽。

開始嘗試分光技法的繪畫。

由菲利斯・費雷翁所提出的「新印象派」一辭，首次出現在他的文章中。

一八八七　廿四歲。邀請梵谷一同到阿斯尼耶爾作畫。

一八八八　廿五歲。與科學家兼美學家昂利開始合作計畫，席涅克為其著作畫插圖。

　　　　　首次參加布魯塞爾舉行的「二十沙龍」。

一八九○　廿七歲。參觀巴黎美術學院舉辦的「日本版畫展」，對安藤廣重的作品特別感興趣。

　　　　　菲利斯・費雷翁為席涅克撰寫其第一篇傳記，發表於《現代人》雜誌。

一八九二　廿九歲。為秀拉在巴黎及布魯塞爾舉行回顧展（秀拉於 1891 年 3 月 29 日辭世）。

　　　　　旅行至聖 - 托貝港，此後每年必在此停留數月。

　　　　　十一月七日與貝特・羅伯列斯結婚，畢沙羅是其公證人之一。

一八九四　卅一歲。開始閱讀德拉克洛瓦日記，並且著手草擬《從德拉克洛瓦到新印象主義》一書。

一八九六　卅三歲。決定放棄人物作品的嘗試，專心致力於風景畫，並且擺脫秀拉的陰影，發展屬於個人的風格。

席涅克（前右）與朋友攝於「黑貓夜總會」約 1882 年

席涅克的手稿（1888 年在布魯塞爾「二十沙龍」展出的畫作名單）

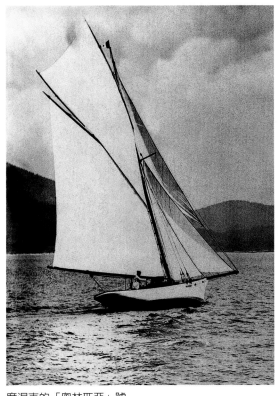

席涅克的「奧林匹亞」號

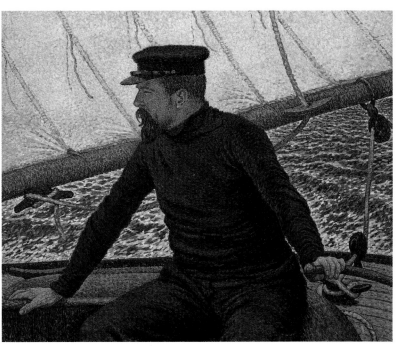

席涅克在「奧林匹亞」號帆船上

呂斯　席涅克畫像
1889 年　炭筆
19 × 25cm　私人收藏

范・利斯柏格
席涅克在其船上掌舵
1896 年　油彩畫布
92.2 × 113.5cm
私人收藏

貝特·席涅克　約1893年　　席涅克與萊維一家人至拉·堡勒渡假

　　　　　到荷蘭及義大利旅行。

一八九七　卅四歲。打算將〈和諧時光〉一作贈予正在興建中的
　　　　　布魯賽爾「人民之家」，但未獲建築師熱情的回應。
　　　　　購買下位於聖-托貝港的「船桅」別墅。

一八九九　卅六歲。出版《從德拉克洛瓦到新印象主義》一書。

一九〇〇　卅七歲。購藏了秀拉的大畫〈馬戲團〉。

一九〇二　卅九歲。與庫特·艾爾曼在巴黎相會，其夫人蘇菲·
　　　　　艾爾曼並且著手席涅克之《從德拉克洛瓦到新印象主
　　　　　義》一書的德文翻譯。
　　　　　在巴黎的賓畫廊（Galerie Bing）舉行首次個展。

一九〇三　四十歲。發行德文版的《從德拉克洛瓦到新印象主
　　　　　義》。

一九〇四　四十一歲。馬諦斯在聖-托貝港度過夏天，並向席涅
　　　　　克請益，畫下〈奢華、寧靜與享樂〉的草圖，同時於
　　　　　是年冬天完成油畫。

一九〇七　四十四歲。費雷翁首次為席涅克在貝恩漢-珍妮畫廊舉
　　　　　辦個展。

一九〇八　四十五歲。接掌「獨立藝術家協會」會長一職。

席涅克與紀德參與知識分子反法西斯主義大會

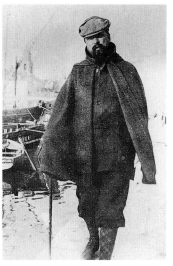

席涅克攝於聖 – 托貝港邊
約 1895 年

席涅克寫給費雷翁的信
1914.12.19

一九〇九　四十六歲。與女學生讓娜・塞爾梅森 - 德格朗日走得
　　　　　很近，兩人情愫日深。

一九一〇　四十七歲。布魯塞爾國際藝術展，席涅克為法國部分
　　　　　的策展人。
　　　　　好友克羅斯逝世，繪畫創作開始驟減。

一九一一　四十八歲。首次發現拉・羅舍爾港（La Rochelle），之
　　　　　後經常回到此地作畫。
　　　　　十一月十六日席涅克的母親過世。

一九一三　五十歲。和讓娜一起定居於安蒂浦，直到第一次大戰
　　　　　結束。十月二日與讓娜所生的女兒姬內特出生。

一九一八　五十五歲。開始創作一系列的水彩靜物畫。

一九二〇　五十七歲。負責策畫第十二屆威尼斯雙年展法國館的
　　　　　展出。

一九二三　六十歲。將〈馬戲團〉一作賣給美國的收藏家約翰・
　　　　　金，條件是將此作捐贈給羅浮宮。

一九二五　六十二歲。開始與馬塞爾・卡鄉一家人往來密切。

一九二七　六十四歲。發表關於荷蘭水彩畫家尤因根德的專題
　　　　　著作。

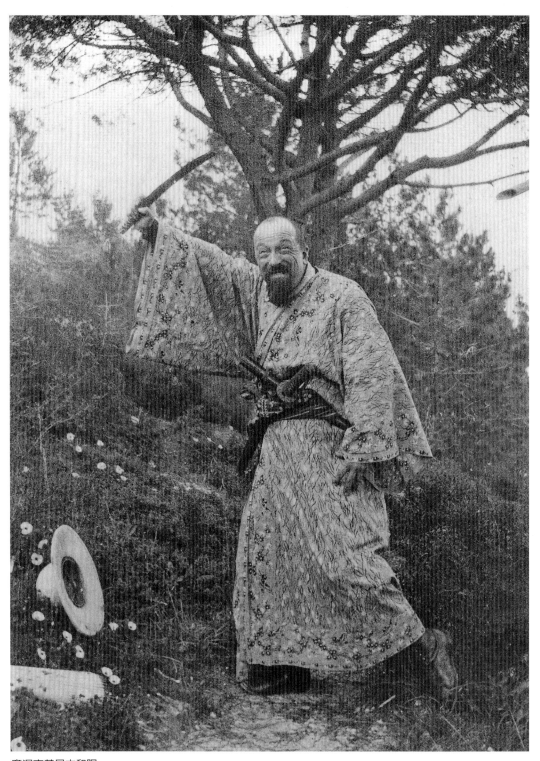

席涅克著日本和服

羅斯曼　席涅克與獨立藝術家協會成員合影

席涅克與他的漁民朋友攝於
翁弗勒港　約1932年

一九二八　六十五歲。卡斯東・萊維開始購藏席涅克的畫作，對
　　　　　於他正在進行的「法國港口」水彩畫系列十分感興
　　　　　趣，決定支助畫家旅費，並訂購此一系列的絕大多數
　　　　　作品。

一九二九～一九三一　六十六至六十八歲。進行一系列「法國港
　　　　　　　　　　口」之旅的水彩畫創作。

一九三二　六十九歲。與馬塞爾・卡鄉一同出席「世界反戰委員
　　　　　會」第二次大會。

一九三四　七十一歲。於巴黎小皇宮舉行個展。卸任「獨立藝術
　　　　　家協會」會長一職。
　　　　　與文學家紀德同時出席知識分子反法西斯主義大會。

一九三五　七十二歲。喬治・貝松出版《保羅・席涅克》的專文
　　　　　著作。
　　　　　踏上科西嘉島，完成生平之願。
　　　　　七月十日因尿毒症臥床，隨後併發肺部充血，八月十
　　　　　五日逝世於巴黎，八月十八日火葬於巴黎拉歇茲神父
　　　　　墓園。

國家圖書館出版品預行編目資料

席涅克：新印象主義繪畫巨匠＝Paul Signac／廖瓊芳著--
初版. -- 臺北市：藝術家，2004〔民93〕
面；17×23公分.--（世界名畫家全集）

ISBN　986-7487-14-1（平裝）

1.席涅克（Signac, Paul，1863～1936）—傳記
2.席涅克（Signac, Paul，1863～1936）—作品評論
3.畫家—法國—傳記

940.9942　　　　　　　　　　　　　　　93007516

世界名畫家全集

席涅克 Paul Signac

廖瓊芳／著　何政廣／主編

發 行 人　何政廣
編　　輯　王庭玫・黃郁惠・王雅玲
美　　編　柯美麗
出 版 者　藝術家出版社
　　　　　台北市重慶南路一段147號6樓
　　　　　TEL：（02）2371-9692～3
　　　　　FAX：（02）2331-7096
　　　　　郵政劃撥：01044798 藝術家雜誌社帳戶
總 經 銷　時報文化出版企業股份有限公司
　　　　　桃園縣龜山鄉萬壽路二段351號
　　　　　TEL：（02）2306-6842
南部區域代理　吳忠南
　　　　　台南市西門路一段223巷10弄26號
　　　　　TEL：（06）2617268
　　　　　FAX：（06）2637698

　　　　　FAX：（04）2533-1186
製版印刷　欣佑彩色製版印刷有限公司
初　　版　2004年05月
定　　價　新臺幣480元

ISBN　986-7487-14-1（平裝）
法律顧問　蕭雄淋
版權所有・不准翻印
行政院新聞局出版事業登記證局版台業字第1749號